浙江省"十一五"重点教材建设项目

21世纪全国高职高专艺术设计系列技能型规划教材

艺术考察与写生

主　编　陆小赛 (衢州职业技术学院)
　　　　夏克梁 (中国美术学院艺术设计职业技术学院)

副主编　黄艳丽 (中南林业科技大学)
　　　　陈凌广 (浙江传媒学院)

主　审　彭　亮 (顺德职业技术学院)

内容简介

当前广告、家具、建筑、室内、产品、环艺、会展等艺术设计类专业方向的工作分工明确而又相互关联。"艺术考察与写生"应突出由技能培训向创新能力，以及由造型图式向背后文化思考转移，其课程设计重点突出两方面内容：一是以"设计语言"为主轴，突出技法与设计文化的结合；二是以具体环境背景的设计作品实体为对象，关注西方设计理念与中国传统设计内涵的结合要点。

为此，本书主要以古村落艺术考察为切入点，对传统教学结构进行整合，整合后的新的教学内容结构主要包括四大模块：基础理论模块、案例分析模块、课程成果模块和课前课后衔接模块。通过实际设计案例细化不同项目中的知识要点，进而将课程改革由单纯技法培养向设计内涵培养发展。本书既可以练习艺术设计考察的综合性，又可兼顾专业的方向性。"基于当代设计案例所提出的艺术考察内容"是一种新的编写思路，有利于前修、后修课程内容的衔接，突出教学重点，更好地把握课程内容与能力结构。

本书可作为高等职业院校艺术设计类专业教学用书，也可作为设计师、传统艺术爱好者的参考用书。

图书在版编目(CIP)数据

艺术考察与写生/陆小赛，夏克梁主编. —北京：北京大学出版社，2014.1
(21世纪全国高职高专艺术设计系列技能型规划教材)
ISBN 978-7-301-23711-3

Ⅰ. ①艺… Ⅱ. ①陆… ②夏… Ⅲ. ①艺术—设计—高等职业教育—教材 Ⅳ. ①J06

中国版本图书馆CIP数据核字(2014)第 004281 号

书　　　　名：	艺术考察与写生
著作责任者：	陆小赛　夏克梁　主编
策划编辑：	孙　明
责任编辑：	李瑞芳
标准书号：	ISBN 978-7-301-23711-3/J·0557
出版发行：	北京大学出版社
地　　　址：	北京市海淀区成府路 205 号　100871
网　　　址：	http://www.pup.cn　　新浪官方微博：@北京大学出版社
电子信箱：	pup_6@163.com
电　　　话：	邮购部 62752015　发行部 62750672　编辑部 62750667　出版部 62754962
印　刷　者：	北京大学印刷厂
经　销　者：	新华书店
	889毫米×1194毫米　16 开本　8.75印张　261千字
	2014 年 1 月第 1 版　2017 年 2 月第 2 次印刷
定　　　价：	42.00 元

未经许可，不得以任何方式复制或抄袭本书之部分或全部内容。

版权所有，侵权必究

举报电话：010-62752024　　电子信箱：fd@pup.pku.edu.cn

前　言

近年来，以古村落为写生对象的教学形式已成为继传统山水写生之后的又一热门教学形式。因为，古村落不仅仅是学生的考察对象，更是旅游者、传统文化爱好者的考察对象。古村落成为"写生与艺术考察"的同一发生地。

20世纪50年代，下乡写生强调造型写实性，"对景写生"成为传统绘画改良的有效途径，写生课被引进美术院校的中国画教学体系，并成为中国现代美术教育的重要学习模式及形态。改革开放后，出现大量的设计类专业写生课，古村落规划、建筑、三雕艺术、明清家具等成为继"山水"之外的又一重点写生对象。20世纪末，我们注意到，写生作为一个学习过程，是联系临摹与创作的关键。其课程教学内涵应将传统的"基础练习和收集素材"扩展到"技法、形式、观察、思考"，同时认识到，写生课程内涵明显出现人文转向，由于实物文化理解是临摹、写生、创作"三位一体"写生课程中的关键，基于实物艺术研究本身的西方教学理念被引入写生课程。

当前，虽然许多社会力量纷纷建立古村落写生基地，但其内涵被整体性分解，如何将"创作、欣赏、批评、美学"有机联系并融入一门课程中，整合"技法、形式、观察、思考"的教学方法与模式也应进一步阐明。

古村落艺术考察与写生的结合应关注四个层次：即写生对象、写生对象的文化内涵、写生对象的"原生态"环境及课程操作环境。作为一门综合实践课，艺术考察与写生应突出由技能培训向创新能力，以及由造型图式向背后文化思考转移，重点突出两方面的内容：一是以"设计语言"为主轴，突出技法与设计文化的结合；二是以具体环境背景的设计作品实体为对象，关注西方设计理念与中国传统设计内涵的结合要点(图0.1)。

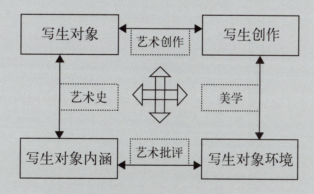

图0.1　艺术考察与设计创作关系图

本书为浙江省"十一五"重点教材建设项目成果,教学内容结构包括四大模块:基础理论模块、案例分析模块、课程成果模块、课前课后衔接模块,即以工学结合的实际设计任务为切入点,根据不同内容进行项目分组,通过不同项目进行教学。

本书的编写思路:以当今借鉴传统元素的设计方案为切入点,细化实际设计案例的知识要点,实现"由单纯技法培养向设计内涵培养"的课程改革目标。

在具体的编写内容安排上,项目一主要介绍写生与设计考察的基本知识;项目二至项目五分别介绍景观建筑、室内与家具、装饰艺术、广告宣传的艺术考察内容。在具体学习过程中,也可根据自己的爱好选择或交叉阅读,这也直接关系到本书项目六"实践归来"的教学内容。本书附录部分选录了部分著名村落。

对于本书中所涉及的图片及作品仅供教学分析使用,版权归原作者及著作权人所有,在这里对他们表示感谢!

古村落信息丰富,调查内容与传统符号在当今的应用内容只能以点带面地讲解,不足之处在所难免,权作抛砖引玉,以求诸位专家、同行的指教。

编 者
2014年1月

目 录

项目一　古村落艺术考察与写生的基本理论与知识 / 1

　　一、古村落艺术考察与写生的基本概念 / 2
　　二、古村落艺术考察与写生的学习目标与实施 / 5
　　三、古村落写生技法、程序与细部表现 / 8
　　四、传统"界画"作品 / 18
　　五、能力训练 / 24

项目二　古村落建筑景观设计考察 / 25

　　一、当代建筑景观设计工作与调查任务 / 26
　　二、古村落建筑景观考察与写生 / 26
　　三、传统古建筑与景观 / 34
　　四、古村落传统建筑元素在现代景观建筑设计中的应用 / 39
　　五、景观、建筑手绘作品 / 43
　　六、能力训练 / 50

项目三　古村落建筑中室内与家具艺术考察 / 51

　　一、当代室内设计工作与古村落室内、家具调查任务 / 52
　　二、室内与家具考察、写生工作过程 / 53
　　三、古村落建筑构件体系 / 58
　　四、古村落自然景观、建筑构件、明清家具在当代室内设计中的应用 / 63
　　五、室内、家具手绘作品 / 71

六、能力训练 / 76

项目四　古村落装饰艺术考察 / 77

一、当代装饰设计工作描述与古村落装饰艺术调查任务 / 78
二、古村落装饰艺术调查、写生工作过程 / 78
三、古村落三雕及彩绘艺术 / 82
四、古村落传统装饰元素在当代装饰艺术设计中的应用方法 / 91
五、装饰艺术考察与写生作品 / 94
六、能力训练 / 98

项目五　古村落广告宣传考察 / 99

一、广告设计工作与古村落传统图形调查任务 / 100
二、古村落传统广告宣传符号考察、写生工作过程 / 101
三、古村落中的传统元素 / 101
四、古村落传统图形在当代广告设计中的应用 / 106
五、广告设计与写生作品 / 110
六、能力训练 / 114

项目六　实践归来"作品"考察 / 115

一、实践归来工作与工作任务 / 116
二、写生归来整理工作及其过程 / 116
三、作品展 / 117
四、展板 / 119
五、能力训练 / 123

附录 / 124
参考文献 / 131

项目一　古村落艺术考察与写生的基本理论与知识

知识要求

(1) 了解古村落艺术考察与写生的基本概念。

(2) 了解古村落考察与写生的实践程序。

能力要求

(1) 掌握古村落艺术考察方式。

(2) 掌握古村落写生技能。

一、古村落艺术考察与写生的基本概念

(一) 古村落艺术考察与写生的相关概念

古村落艺术考察是对古村落中的传统设计现象(如绿化景观、建筑、小品、室内摆设、家具、牌匾、三雕装饰等)进行考察，古村落写生是对古村落中的传统设计现象的图纸化描述。

1. 设计与写生

古村落写生过程是在已经形成的古村落中寻找好的控制点，选定现有的描述对象与视角，而设计的过程正好相反：是寻找某一问题的解决办法，或建立一种新秩序或视觉感官的途径。在进行写生练习时，应该用心地体会描述对象的微妙之处，这对后期设计很有帮助。

对设计者而言，绘画并不是最终目的，关键是学习以绘画为手段、并观察设计作品、领悟艺术特征的方法。葡萄牙著名建筑师阿乐瓦罗·西扎在其速写簿上称："绘画景观的、肖像的以及旅行中的速写总是让我很忙，我不认为这些事情和建筑学有直接的关联，但确实是锻炼敏锐观察力的好方法。葡萄牙语中有两个单词OLHAR和VER，分别代表'看'和'看而且理解'，艺术设计所需要的工具正是后者。"

写生是造型艺术的起点，它是造型思维的最简单而快捷的语言与手段。从艺术设计的角度而言，写生是设计技能的基础，是设计思考的媒介，是设计表述的语言，其强调设计的实用性与功能性。呈现出的完美的图形效果，是设计理念的形象表达，是对自然物象的创造性理解。

在古村落中进行全方位地写生训练，能够培养和提高对形象的记忆能力和丰富的想象能力，逐步掌握正确的观察方法和表现方法，不断地提高艺术修养和审美能力。设计师在艺术设计创作实践中，如果能不断地将绘画的艺术规律和审美法则与作品创作结合起来，融会贯通，将有助于设计构思的不断深化，使创作中的形象思维进一步得到升华。

2. 写生与考察

考察是写生的基础，它能加深人们对事物的理解。写生是通过图纸化语言表述考察的结果与感受。考察的最大特点是深入第一线进行亲身感受。亲身感受往往是建立在直觉之上的，属于表面层次，但有时很难理解古城镇写生对象的历史文化内涵和精神实质，为此，需要对古村落中的传统艺术设计理念进行深入考察。

古村落场景大，要素多，信息量丰富。在具体的环境当中，首先要做的不是画，而是认知环境与调查景物内涵。可以揣着速写本四处走走，从多角度观察景点，也可以通过"驻足"调查物体的历史资料，这都有利于我们从复杂环境中寻找关键要素，了解场地的基本特征，并在绘画前理顺众多绘画对象之间的相互关系。

许多艺术设计的写生作品往往是主要表现具体环境中各要素之间的组合关系、结构关系，以及材料色彩应用，这本身是设计工作中的核心与本质问题。而通过"驻足观察"与绘画能让我们更好地认知视觉效果，也为以后的设计直接提供结构经验，如图1.1所示。设计师要经常从生活和大自然中汲取营养，获取与众不同的艺术感受，然后将其记录下来，日积月累，持之以恒，就会收集大量的生活资料和创作素材，也能够提高形象思维能力和创作能力，创造出独特的艺术形象来。

如图1.2、图1.3所示，两图都以门框、门罩为视角，前者重点表现室内场景，后者重点表现门框及门的造型与装饰。

(二) 古村落艺术考察与写生内容

古村落中的众多传统作品有机共生，古村落中的许多作品是全人类的共同遗产和财富，它具有完整的环境，远胜于其他单体建筑，古代无数的设计师作品是现代居民实际使用的活文物。古城镇中大量的古建筑、家具、绘画雕刻、园林景观等是古代生活的集中载体，体现了丰富的传统文化底蕴。这些对象之间又相互联系、相互影响，其设计从单体到整体、再到社会背景共同构成了一个有机的整体。古村落中的物质文化遗产和非物质文化遗产是写生调查的主要内容。

(1) 物质文化遗产是指具有历史、艺术和科学价值的文物，是乡村传统文化的重要载体，如古树、建筑和文物古迹，重大历史事件发生地或名人生活居住地，集中反映地方建筑特色的宅院府第、祠堂、驿站、书院，体现地方特色、典型特征古迹(如城墙、牌坊、古塔、园林、古桥、古井等)，历史街区等。

(2) 非物质文化遗产是指各种以非物质形态存在的与群众生活密切相关、世代相承的传统文化表现形式，包括口头传统、传统表演艺术、民俗活动和礼仪与节庆、有关自然界和宇宙的民间传统知识和实践、传统手工艺技能和源于本地并广为流传的诗歌、传说、戏曲、歌赋等以及与上述传统文化表现形式相关的文化空间。

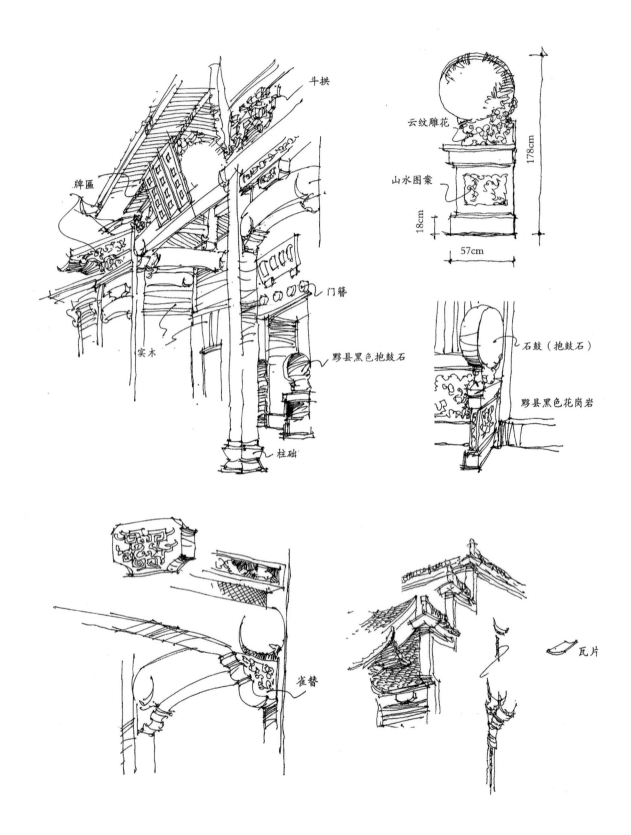

图1.1 基于设计视角的写生图/资料来源:《建筑速写写生技法》

图1.2 色彩门洞/资料来源：《印象建筑》

图1.3 线描大门/资料来源：《建筑速写写生技法》

二、古村落艺术考察与写生的学习目标与实施

(一) 古村落艺术考察与写生的目的与要求

1. 古村落艺术考察与写生的目的

艺术设计是一门建立在多学科基础上的边缘性学科，要充分考虑社会、经济、科技、文化等综合因素。艺术设计注重艺术与工程技术、艺术与人类文化的高度统一，它既要满足人们的物质需要，又要满足人们的精神需要。艺术设计专业的古村落艺术考察与写生的目的是为了收集并理解素材，掌握一定的表现绘画方式，再将所收集的素材回归到当代设计运用中。

2. 古村落艺术考察与写生的要求

以古村落写生为切入点，有机整合历史、建筑、室内装饰、家具等多方面的知识，注重审美能力的培养，品味传统文化；接近古代生活、走进古村落、多角度地思考、分析自然，运用多种形式去表现传统美和挖掘传统文化；配以采访、调查、写生、摄影、

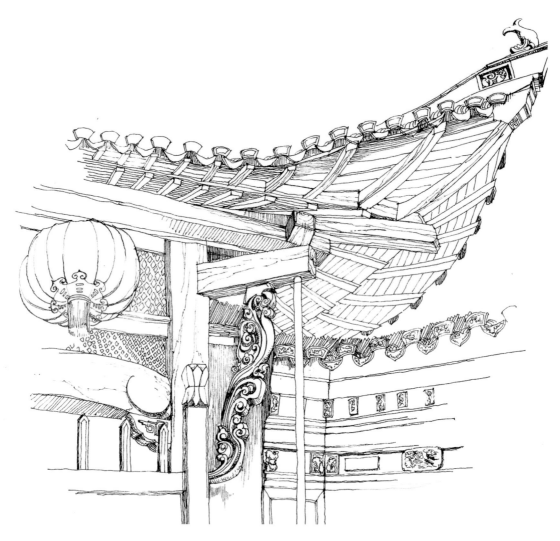

图1.4 建筑一角/资料来源：《建筑速写写生技法》

查阅文献资料等多种形式，加强对设计材料、工艺的理解。

写生过程中，应体会中国古代建筑室内、装饰的文化精神，加强对古代艺术与材料工艺的感性与理性认识，注重研究自然形态的材料与结构特性、探索客观事物中的审美特质、发现事物不同元素之间的关联等文化因素。如图1.4所示，这幅作品表现了西递村追慕堂的一个建筑局部，作者用细腻的笔法刻画了建筑物挑檐的形象特征，对雀替、冬瓜梁及其木结构的组合穿插进行了详细表达。

(二) 古村落艺术考察与写生的实施阶段与表现方式

1. 古村落艺术考察与写生的实施阶段

写生过程可分为外出感觉、静止写生与归来思索三个阶段,前两个阶段有时联为一体,是意境产生的重要过程,第三阶段则为下次写生培养良好的理解能力。

(1) 外出感觉阶段处于田野生活状态。作为艺术写生,又明显区别于平常生活,它不仅涉及艺术观察与体验方法,又带有审美性质,是进入物我交融、获取灵感的第一步。

(2) 静止写生阶段则是直抒胸臆、表现自我的过程,是气韵生动、神与物游、心物相合的境界表达。

(3) 意境离不开创作者的生活积累和文化积淀,更离不开在第三阶段中所产生的理解,归来思索阶段是提升写生品位的重要基础,这也正是写生活动与普通旅游者观赏之间的本质区别,正如人类学研究中田野考察后的深入探索一样,是整个写生过程中的有机组成部分。

<div style="text-align:center">郑板桥"三竹"绘画与设计绘画</div>

对于绘画而言,写生过程是一个思维过程,也是对事物的一个艺术幻化过程,正如清代画家郑板桥所说的"眼中之竹"、"胸中之竹"、"手中之竹"。

"眼中之竹"指的是观察,是一个整体—局部—整体的观察过程;"胸中之竹"是指酝酿取舍,进行有主次性的选择;"手中之竹"是用手付诸于图形的过程,它考验着思维与操作的协调性。

2. 古村落艺术考察与写生表现方式

艺术考察表现方式主要包括摄影记录、速写、文字表达、考察书。

摄影记录,即以摄影的方式记录素材的真实面目。艺术考察中的摄影记录不以艺术摄影为目的,主要是为了收集和整理相关的素材。

速写,即采用笔纸画出所见事物。

文字表达,用文字的方式记录和表达考察过程中的所思所感,进而形成艺术随笔。

艺术考察报告,在艺术考察的基础上,进行完整的总结。将速写、摄影、艺术随笔进行整理提炼,做成艺术采风报告书。

(三) 古村落艺术考察与写生的学习方法

古村落考察与写生，是当代人认识古代设计现象的特殊方式，它同时也是用画笔和心灵触摸历史的有效途径，是表达个人对古代设计作品的理解与感受。设计需要审美与理性的积累，我们要养成随时随地记录的好习惯，细致观察，善于发现，吸取好的设计意识。因此，我们要将写生与设计文化考察相结合，打破"只画不学"、"只画不究"的传统，同时注意多读优秀作品，多进行深入调查，坚持速写并建立自己的资料本。

1. 多读别人的作品，做到泛读与精读相结合

临摹绘画作品的方式有两种：用手与用眼。动手与临图，是还原原稿的一个精读过程，注重"质"的把握。用眼读图能更宏观地把握原稿的妙处，眼光按照运笔方式在画面上游走，能领悟绘画技巧，是一种泛读；一味读图而不临图，那么绘画技巧性的问题就不容易暴露；只临图不读图，眼界放不宽。

2. 多做调查，关注绘画对象的设计内涵

在绘画、书法练习中常存在三种状态：实临、意临和背临，而即使是实临也难以与原作一模一样，为此，从实临到背临，除形态外，特别要注意材料结构、空间组合关系。对于设计作品的绘制而言，常常为了让客户更全面地了解设计意图而需从不同角度绘制，突出设计的主角是写生绘画的关键。正如法国印象主义画家塞尚说："艺术不是自然的简单再现，而是在自然中找出严密的秩序。"这种"严密的秩序"指向你所观察的事理逻辑，绘画对象本身的内涵是设计师必须关注的。

3. 坚持长期速写与默写，建立自己的资料本

坚持临摹与速写古村落照片，以利于培养绘画经验，丰富设计素材。

(1) 速写是提高绘画水平的一种方法和途径，也是设计创作过程中常用的辅助方法，也可以通过速写收集素材。速写往往采用高度概括的造型方式和率性的运笔方法，它具有滋养性。

(2) 默写是在面前没有客观对象的前提下凭记忆画出自己印象深刻的事物及场景，主要借助形象思维来完成。形象是艺术家创作的词汇，默写就是通过这些"词汇"来进行的，坚持长期的默写能让你真正建立自己的形象词汇库。

三、古村落写生技法、程序与细部表现

(一) 写生表现技法与工具

写生可谓是视觉笔记，在艺术考察过程中随时都有可能发现让自己感兴趣的表现题

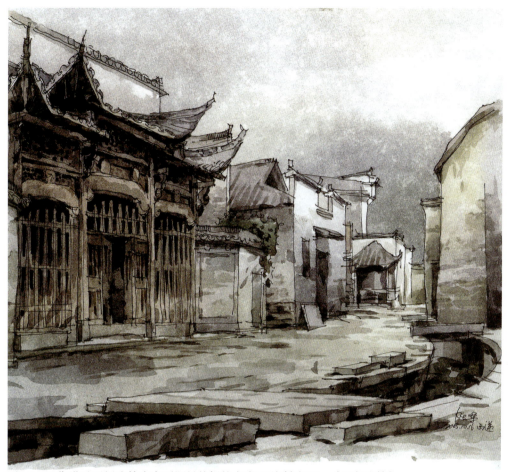

图1.5 以街道及两侧建筑为主要题材的钢笔水彩画/资料来源：《印象建筑》

材。因此，尽可能选择易带、便捷的写生工具（如钢笔、彩色铅笔、马克笔、水彩画工具等）。不同的材料和工具形成不同的绘画艺术特点。

1. 钢笔水彩画

钢笔水彩画是集钢笔线描与水彩表现于一体的画面，常在钢笔线稿的基础上敷色而成。钢笔线条往往是单纯统一的，画面中的建筑物不论是大小、远近，用线可以大致相同，但要求建筑物结构严谨，透视准确；水彩色透明，水量的多少决定着色彩的浓淡变化，它不具备覆盖能力，且不宜修改，在作画时要胆大心细、一气呵成，以表现出水彩画特有的韵味与情趣。在钢笔水彩画中，无论是寥寥几笔的钢笔淡彩还是层层罩色的钢笔重彩，其独有的美感特质都给水彩画带来了很强的表现空间(图1.5)。

2. 彩色铅笔画

彩色铅笔的画面效果清新淡雅。彩铅的使用方法均与普通铅笔相同，颜色种类较多，可以达到120种，并且运笔的受力不同和颜色的相互叠加可以产生更加丰富多变的

图1.6 以单体建筑为主要题材的彩色铅笔画/资料来源:《印象建筑》

色彩。彩色铅笔以水溶性为主,用清水涂抹时,可以柔和笔触、淡化色彩。用彩色铅笔单独表现画面时,可以配合用纸巾涂抹画面,以弱化笔触间的空隙,另外,适当结合水性马克笔表现暗部和投影,使画面更加厚重(图1.6)。

3. 马克笔画

马克笔所表现的画面效果清新、洒脱、豪放,它不但可以快速记录建筑物,达到轻松洒脱的画面情趣,同时也可以通过多次叠加、退晕的技法塑造凝重的画面效果,是古村落写生的重要表现工具。马克笔有油性(包括酒精马克笔)和水性之分,颜色种类多达120色,颜色透明、鲜艳、表现力强。马克笔着色后不宜修改,作画时要注意先亮后暗、由浅至深的顺序,着色时速度要快,颜色要准,笔触要自然流畅。油性和水性马克笔色彩性能又有各自不同的特点,油性马克笔容易涂得均匀却不易深入,而水性马克笔难以平涂均匀却容易深入刻画,可以根据自己的习惯、爱好或表现风格来进行选择(图1.7)。

图1.7 马克笔画/资料来源：《建筑速写写生技法》

(二) 写生程序

1. 观察取景

写生过程是一个观察、识别物体的形体及形体中各种复杂微妙关系的过程，也训练眼睛对色彩敏锐的反应能力。观察是写生不可缺少的步骤，面对一定对象，我们不能随意认定一个角度就急于作画，需从物体不同角度或同一角度的不同距离进行反复观察，体会物体形体和内在神韵的变化，只有对物体有更深刻的认识，才能选择最能体现形态特征的视角。

（1）观察形体。物体形体由其轮廓线、细部结构、材料质地等构成。形体是反映物体性格特征的重要因素，也是构成画面的主要内容。写生一般以某一物体或一组物体为依据，观察时，要先从整体出发，然后注意形体的节奏变化（形成节奏变化的内容可由色彩、明度、形体轮廓线等组成）；再深入到局部的细节。

（2）观察光影。在阳光的照射下，物体有着明显的轮廓线、清晰的界面、丰富的空间效果，受光面相互阴影交错并产生节奏感。强调光影效果是增强物体体量感和侧面层次感的最有效方法。要善于运用光影使画面产生统一感。要积极探究自然光色关系，理解和掌握光影变化的普遍规律，从中认识光影与色彩之间的变化与统一。

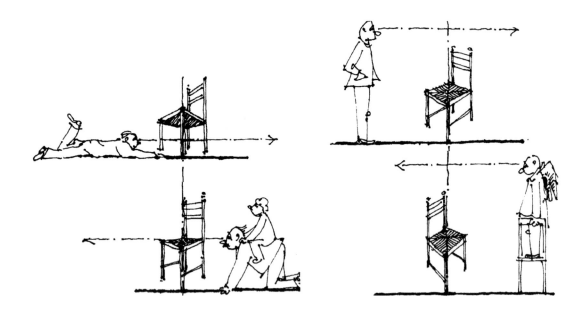

图1.8 构图与视平线之间的关系/资料来源：《建筑思维的草图表达》

(3) 取景。从复杂的自然环境中努力选择那些即将进入画面的视觉元素，使视觉感到愉快，而形式上具有吸引力。主体与环境的安排要有主次，通常以主体和其周边的环境或近、中、远景来组成画面的空间层次变化，其在画面中占有的位置、形状、大小就是画面的分割要素。取景时，可通过取景框观察远、中、近景的层次关系，取景框可以是手势取景、自制纸板取景框或是借助数码照相机的取景屏幕。然后分析一下哪里是视觉中心，哪里是需要淡化的，以及各个景物在画面中所占的位置和比例关系。

2. 绘画程序

(1) 起稿与构图。构图就是画面结构，它由众多视觉元素有机组合并达到视觉上的某种均衡。均衡是以画面中心为支点的上下、左右物象在画面中的构成安排，应给人以视觉上的重量平衡感和安定感。写生构图时首先要求对整个画面有一个统筹的思考和安排，养成意在笔先的习惯。初学者可先用铅笔起稿，把握画面的大致尺度，也可以先用小图勾勒的方式来推敲构图，以便能更加自如地驾驭整个画面。构图与视平线的关系如图1.8所示，一点透视和二点透视的绘制过程如图1.9所示。

构图时要遵循以下原则：①物象在画面中的位置安排要能充分体现主题；②表现所画主体与环境之间的协调关系，表达出画面的意境；③按照构图法则和美的规律进行构图，注意画面图形(正形)和留白(负形)处的面积对比。正形过大，给人一种拥挤与局促的视觉印象；正形过小，又会显得空旷与稀疏；④构图要注意透视选择。在人的视野中，景物近大远小、近实远虚(因为空气中有水气、尘埃，在光的作用下形成了空间色差，使得近处的物体实，远处的物体逐渐模糊)。透视方法主要有一点透视、二点透

项目一　古村落艺术考察与写生的基本理论与知识

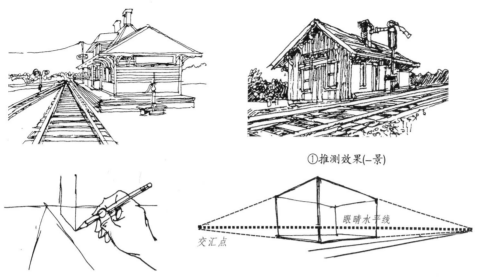

①推测效果(—景)

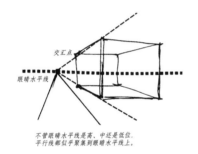

眼睛水平线
交汇点

②确定交汇点，目测角度。交汇点至关重要，尽量准确定位。
把铅笔水平放置在面前，闭上一只眼，比较对象与铅笔水平线的成角。要时不时地问自己："同一平面的所有平行线是否看上去都交汇在同一点上？"

交汇点
眼睛水平线

不管眼睛水平线是高、中还是低位，
平行线都似乎聚集到眼睛水平线上。

③简单勾勒一些线条后再做测量。在具体作画前先随意地将大体勾勒出来要比在画每一根线条前都仔细测量来得容易。用眼睛测量，用透视检查，这些都是使用叠笔进行修正的基础。

④以笔为目测比例工具，刻画细部。

(a)一点透视图绘制程序　　　　(b)二点透视图绘制程序

图1.9　一点透视、二点透视绘制过程图/资料来源：《素描的诀窍》

视、三点透视，具体选用哪种，可视具体景物来确定。一点透视可以表现异形物体的局部细节，给人以亲切感；二点透视适宜表现所有的场景，同时也最宜塑造景物的形体；三点透视最易强调、反映景物高大的特征。

(2) 确定大体关系。从整体出发，根据景物的结构特点、明暗关系，把握好空间关系，做好"概括取舍"处理。

在组织画面的构图时，有时难免出现对构图不利的物体，有时又觉得画面中缺少某些物体，如树木太高遮挡主体，或主体太孤立缺少相匹配的景物等现象。通过对景物的观察，选择概括与取舍，才能更主动明确地把握画面；对构图不利或无关的物体可适当移动位置或减弱或删除，对构图有利的配景也可根据画者主观意愿而添加。通过概括和取舍的训练，使被动的写生塑造升华为主动创作的表现过程。

写生特别要注意概括与提炼、选择和集中，保留那些最重要、最突出和最有表现力的东西并加以强调；而对于那些次要的、变化甚微的细节进行概括、归纳，简化层次形成对比，才能够把较复杂的形体及之间的相互关系有条不紊地表现出来，画面也才会避免机械呆板、无主次，从而获得富有韵律感、节奏感的形式，如图1.10所示。

(3) 深入描绘与调整。即在定好大体关系的基础上，对景物进行深入刻画。根据光源及形象结构运用不同的笔法，根据感受及景物特点进行相互关联、对照，加以比较，调整画面的明暗层次，明确画面黑、白、灰色调层次，处理好景物远、近、中的空间关系，把握好空间感的体现。

图1.10　建筑表现图/资料来源：《手绘效果图典藏》

(三) 写生作品的细部表现

1. 对比

任何一种造型艺术都讲究对比的艺术效果。对比是绘画中常常采用的一种处理手法，它可以增强作品的表现力。画面中缺少对比，则显得平淡，而对比无度则显得杂乱。对比可使画面的空间产生主次、虚实、远近的变化，从而使画面显得生动而富有情趣，主题更明确。因此在处理画面时，要学会掌握一些有效的对比手法，以强调画面的变化、突出重点、点化主题。对比手法的运用，既要自然，又要合理，不必强求，强求的对比效果常常使画面显得虚假而不真实。同一画面，不同色彩所占的面积相等，会导致主调不明确，因此需要强调某一主体色的面积比例，以达到画面色调的统一；画面中各色纯度太高，容易使画面产生"花""乱"的感觉。

2. 笔触与质感

用笔触(如线条、点、乱纹等)处理调子而产生层次的变化，称为质感表现法。也可利用人的错觉来表现，即运用细而弱的线条描绘受光部分，用锐而强的线条表现近物的交接面或物体与投影的边缘线等；用弱的线表现远的物象及虚位部分，用强的线、锐的线及粗的线来描绘主题，用细的线、弱线来描绘客体及背景部分。我们可以充分利用线条、点及相应简单图形或先后层次来表现材料的质感，可以利用重叠表现法描述物体的高度以及在不同时间、不同地表铺面的情况，使画面产生立体化效果。线与线和形与形的复合、重叠等的影响而引起复杂的变化表现手法，称为重叠表现法，如图1.11至图1.14所示。

图1.11　线描细节处理法/资料来源：《素描的诀窍》

图1.12　水墨细节处理法/资料来源：《园林古建筑写生和设计效果图》

注：同一画面中，不同距离的同一物体的笔触往往不同。注意上面两幅图的近景、中景、远景树的不同画法。

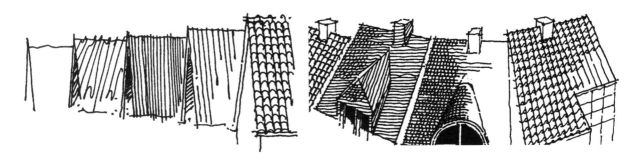

图1.13 屋顶从近到远的表现方法/资料来源:《建筑思维的草图表达》

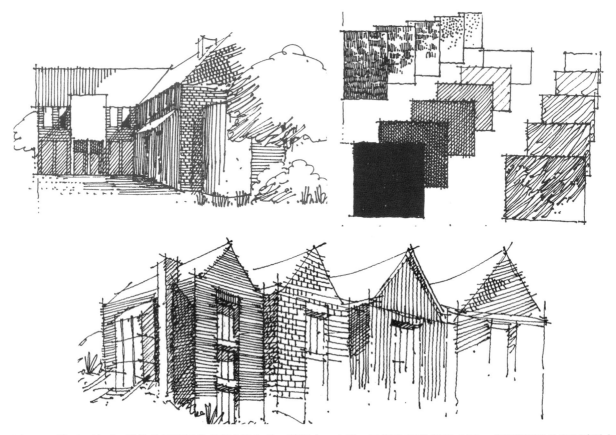

图1.14 地面、墙面、植物从近到远的表现方法与砖、混凝土、木材、石板的表现/资料来源:《建筑思维的草图表达》

3. 色彩

在写生中,色彩是表现对象的重要手段,需要了解写生对象本身的固有色、周边的光源色和环境色,注意光影变化。利用色彩也可将空间的虚实关系进行充分的表达,调节物体在空间中的尺度感,反映空间的色调及作者的情感。

色彩调和的几种方法:

(1) 主导色控制调和法。多种色彩组合,关键在于总体调和效果要有一色为主调。当某种色彩或色系整体地统治画面,或割裂地分布在整张画面上,其在画面中所占的面

积大大超过其他色系的面积，此统治或分布就使得该色彩或色系在画面上起着主导(调)的作用。其余各色无论是在色相、明度、纯度上的变化，都处于次要、陪衬的地位。

(2) 光源色统一调和法。固有色是物体色彩的基本特征，由于自然界中的物体不同，固有色也异彩纷呈。光源色即光源的颜色，光源是自然界色彩变化的主要因素，光可以改变物体的形与色。物体在同一光源的照射下，各个固有色不同的物体都被染上一定明度、色相的光源色，产生某种色彩倾向，形成统一的色调。光源色的色素越强，色调的倾向性就越明显，反之倾向性越小。户外写生的主要光源(发光体)是太阳，但时间段不同，光源的色相也会产生变化，其中早晨和傍晚阳光的色彩倾向最为明显。同一景物，因季节、时间不同，光源的色彩倾向也会产生变化。

(3) 环境色影响调和法。物体的环境色会随着光线的强弱变化而变化，光线越强，物体所受环境色的影响就越大，画面的色调也更为统一协调。因此，对固有色不能以固有的观念去观察，而必须在变化当中去认识，否则，就会孤立地看色、辨色，而忽略环境给物体色彩带来的各种变化。

(4) 类似色搭配调和法。类似色是指色相比较接近的各种颜色。在色环中，我们可以找到互相邻近的各种色相。以相同或邻近的颜色组成统一的色彩基调，使其彼此呼应，起到相互关联的作用，以此产生色彩的某种调子。画面中尽可能简化色彩的冷暖和补色变化，仅在同色系中追求简洁单纯的色彩效果。为避免同色可能形成的单调，可在画面的某些局部范围制造一个对比色，画面将随之显得生动。

(5) 加入中性色调和法。中性色往往是指金、银、黑、白、灰5种色，在画面中用这5种中性色来调和，可以对其他各色起到缓冲与补色平衡的作用。当画面中色相不同的颜色组合在一起，且色彩在画面中所占面积又相似时，可调入某一种中性色，使其纯度降低，减弱色相的明显特征，便可形成统一的色调。

写生作品如果缺少变化，就会产生单调的感觉。表现空间的关键就是对比和画面的层次关系，缺少对比的画面会显得呆板而没有节奏。因此画面中色彩统一的同时，还须存在各种对比关系。常见的有色相对比、明度对比、纯度对比、冷暖对比及色彩倾向。

(1) 色相对比，即色彩"相貌"的对比。如果画面中的色相过于接近，就容易变成"单色画"。画面中各种色相的色块面积应配合得当，在统一完整的色调中寻求变化。

(2) 明度对比，即色彩的明暗对比或称黑白对比。写生时画面上如果出现色彩沉闷、平淡时，就可在明度上找原因。可以加深或提亮某些色彩，使画面中色彩的明暗差距拉开，增强画面空间感。

(3) 纯度对比，即色彩饱和度之间的对比。主要的物体或距离近的物体色彩的纯度较高，以便拉开主次和空间的层次关系。

(4) 冷暖对比，即色彩属性的对比。形体的空间关系，有时要靠色彩的冷暖对比来形成。亮部冷、暗部暖，或是远处冷、近处暖。不同时间、季节有着不同的色调，也可

根据作者对物体的理解和感受来确定色调,从而加强观者的视觉印象。

(5) 色彩倾向,色彩常会因观察者、时间差异而不同,要抓住主色调。细节视而不见,抓大放小,抓住季节的特征,当色调因季节、时间环境的影响,色调模糊不清时,就应该主观理性地分析判断使用色彩。

四、传统"界画"作品

界画是我国传统绘画艺术特有的一个门类,具有悠久的历史。绘画史上,对以表现建筑为主的古画,泛称"屋木"或"宫室"。界画的表现对象,从广义上来说它包括宫室、器物、车船等;从狭义上讲,它则专指亭台楼阁。在中国众多画科中,"界画"以其工整典雅、富丽高贵的山水楼阁而独成体系。可以说,在某种程度上,界面是我国古代的一类设计图纸。

界画的形成和发展与建筑工程图有密切的关系,据《史记》载,秦始皇在统一六国的过程中,每破一国,便命人"写仿其宫室,作之咸阳北版之上"。这是见于史料记载的最早的界画创作活动。

隋、唐时期出现了很多擅长表现殿台楼阁的著名画家,如阎立本、阎立德、杨契丹、尹继昭、檀智敏等。正如张彦远在《历代名画记》中评曰:"国初二阎,擅美匠学,杨、展精意宫观,渐变所附"。众多的画家以严谨、绚丽的画笔,孜孜不倦地描绘着唐朝宫苑的华丽和帝王的奢侈。描画工细、设色浓丽、金碧辉煌的格调成为唐代界画的主要风格。

五代、两宋时期是界画发展的黄金时期。宋代城市经济繁荣、发达的建筑技术和水陆交通,为界画创作拓展了题材,市井文化的兴起又为界画提供了丰厚的文化土壤。在宋代,界画一改过去地位低微的状况,成了一门"显学"。在皇家设置的翰林图画院中,有大批画家专攻或兼善"屋木";在宋徽宗兴办的我国历史上第一所皇家美学院——"画学"中,界画是学生们的必修课之一。

北宋时期,建筑技术高度发展,皇室还大兴土木,修建宫苑,都促进了当时界画的发展。宋元符三年(1100)建筑设计家李诫编著《营造法式》,详细介绍了当时木结构建筑样式与技术规范,在创造新木结构形式的同时,出现了专门以描写建筑物为主的界画图样。宋代郭若虚《图画见闻志》将建筑归入杂画门,称之为"屋木"。《宣和画谱》将"屋木"列入宫室门,在叙论中对界画极为推崇。"虽一点一笔必求诸绳矩,比他画为难工","又隐寓算学家乘除法于其间,亦可谓之能事矣"。当时,宋代界画家被列为朝廷画院内最高待遇——待诏的六种人之一,这在《宋史·选举志》有明确规定。宋代画院还专门将界画作为考试的科目,也是必修课。

北宋初年郭忠恕以界画闻名于世,也使界画的创作达到高峰,他以"俊伟奇物之

笔，以博文强学之资，游规矩准绳中而不为所窘"的方法画界画楼阁，能表现出空间的深度感，所绘屋木舟车具有高度的写实风格。北宋晚期，以《清明上河图》（图1.15）闻名的画家张择端也是界画名家，《清明上河图》更能表现现实的生活题材，轮廓的轻重、空间的层次非常清楚，细节的描写也相当精致。宋徽宗赵佶也亲自介入界画创作（图1.16）。

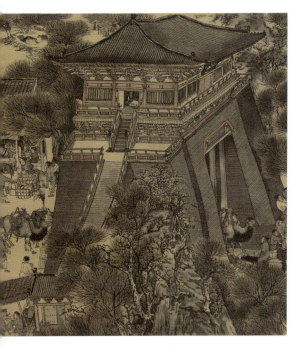

图1.15　清明上河图局部

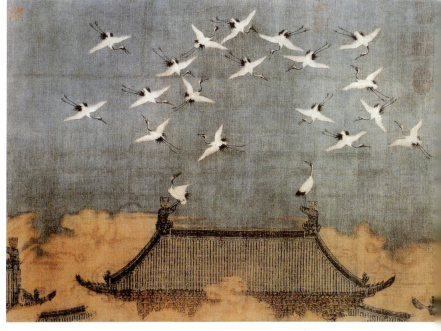

图1.16　北宋赵佶《瑞鹤图卷》

纵138cm，横51cm，辽宁省博物馆藏，描绘庄严的殿堂、屋面及其殿脊的鸱吻与斗拱。

南宋画院人才辈出，界画更是画院中人的拿手好戏，邓椿就说过"画院界作最工"。南宋的界画画家不断探索新的构图形式，注重对客观景物作更为细致的描写。南宋的界画名手首推李嵩，其界画作品《天中戏水》创出了高精密度写生的典型例子，描绘划行于水面的大型龙舟，船上叠筑起结构繁复的楼阁，以繁缉精工之笔法细密地刻画出雕梁画栋、斗拱、飞檐、宝珠顶等建筑构件皆一丝不苟，殿宇中御用宝座虚悬，活动其间的人物亦十分细腻，在有限的尺幅中，物象多而不乱，秩序井然，线条遒劲，设色典雅，富贵华丽之气息跃然纸上（图1.17、图1.18）。

金代的版画《四美图》（图1.20）被誉为中国最早的版画招贴画。

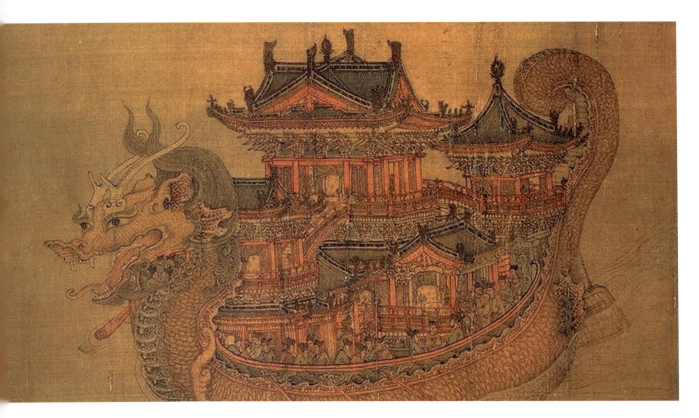

图1.17　南宋李嵩《天中戏水》

元朝的界画师王振鹏，以孤云处士闻名于世，他的界画充满细腻的笔调，这种极端工细的作风，成为元代界画家依循的规矩。李容瑾、夏永都是师法王振鹏一系，取材于一些名楼奇阁，风格更加细密硬挺(图1.19、图1.21)。

"明四家"之一的仇英是明代最有成就的界画家之一。他画的宫殿楼台严谨细秀、发翠毫金、丝丹缕素、独树一帜，既具有青绿山水的艳丽，又具有水墨画风的雅淡。明代的文徵明说："画家宫室最为难工，谓须折算无差，乃为合作。盖束于绳矩，笔墨不可以逞，稍涉畦畛，使入庸匠。"

清代宫廷里出现了一种新型的建筑画，这就是受到欧洲绘画影响的"线法画"。根据出版于雍正年间的一本著作《视学》介绍，"线法画"即生成于欧洲焦点透视画法。

该书作者年希尧，曾经与供奉清宫的意大利传教士画家郎世宁一起探讨欧洲的绘画表现方法，于是便将他所获得的这方面知识写成了一本书。这是一本专门介绍欧洲焦点透视画法的书籍。

清代界画家由两部分组成，一是以袁江、袁耀为代表的聚集在江南一带的界画家，另一部分画家居住京城，大都为清代如意馆画师，如焦秉贞、徐扬、冷枚、沈源等。他们既长于山水，又兼善楼阁，创作题材大都以清廷园林建筑、皇帝出巡的宏大场景为主，作品严谨细密(图1.22至图1.27)。

图1.18 南宋刘松年《四景山图卷》绘制四湖春、夏、秋、冬四季景物，对建筑与山水、植物进行了深入描绘

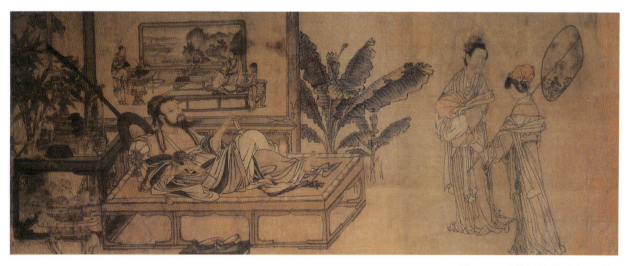

图1.19 元代刘贯道《消夏图》

纵36.5cm，横71.1 cm，美国纳尔逊·艾特金斯美术馆藏。画象重视空间环境的刻画与布置，其中的芭蕉树、卧榻、方几、简册、笔架、砚台、花瓶、靠几、大屏风都非常精致。屏风上绘一雅士侧坐于榻上，三童仆侍奉，雅士背后还有一座山水屏风。这种屏中有屏，画中有画的构图手法同传为周文矩所作的《重屏会棋图》十分相似。画面构思巧妙，人物意态舒展，形神兼备，笔法凝重遒劲，略近宋代院体风格。

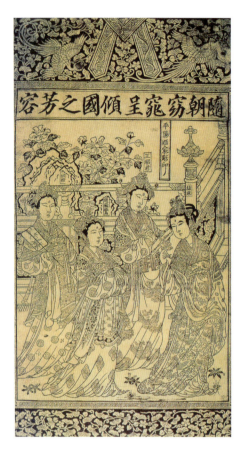

图1.20　金代版画

《四美图》(纵57cm，横32.5cm，俄罗斯圣彼得堡东方博物馆藏)。背景中的雕花栏杆、假山及牡丹有着鲜明的寓意。

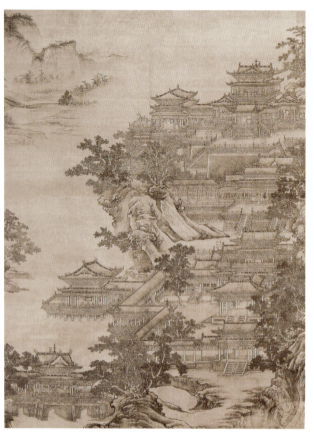

图1.21　元代李容瑾《汉苑图》

殿阁界画工整，高峻台基上有一组建筑，主体建筑为双层楼阁，巍峨壮观。上层为重檐十字歇山顶，下层檐的左、右、前方各出一歇山抱厦，斗拱飞檐，玲珑剔透，为宫苑的中心。整个宫苑巧妙地分布在由低而高的山坡上，参差错落，主体建筑在地势最高处。

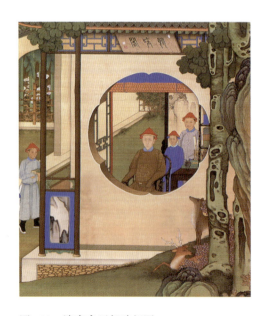

图1.22　清雍亲王朗吟阁图

图1.23　清代《是一是二》图中的家具及其陈设

图1.24 清代丁观鹏《弘历雪景行乐图》

图1.25 清代《万国来朝图》

图1.26 清代光绪《点石斋画报》

香案是客厅的中心，香炉、帽瓶是架几案上当时最典型的陈设，两侧是椅子与茶几的日常组合。

图1.27 清代光绪《点石斋画报》

清代宅第室内陈设。这是恭亲王奕䜣的王府，工巧的落地罩与丰富的文玩，尤其是炕几上的时钟都标志着那个时代顶级的时尚。

五、能力训练

1. 写生如何提升设计创作表达能力？
2. 请简述"设计、写生、考察"的关系。

项目二　古村落建筑景观设计考察

知识要求

(1) 了解古村落建筑景观调查与写生流程。

(2) 了解古村落中建筑景观类型。

能力要求

(1) 掌握传统建筑形式符号在当代建筑设计中的应用状况与方法。

(2) 掌握从"古村落写生作品"到"设计图纸"的转化能力。

一、当代建筑景观设计工作与调查任务

1. 当代建筑景观设计工作描述

2010年上海世博会中国国家馆的建筑外观形象类似于中国传统的木结构斗栱，又类似于中国古代鼎，中国馆没有通过具象的造型来表达中国特质，而是通过对中国文化印象、中国文物器皿、中国建筑元素进行整合、提炼，并抽象出"中国器"的构思主题，充分表达出了中国文化精神和气质。

"如何将中国传统建筑景观设计思想、传统建筑符号、传统建筑材料、传统建筑空间设计手法应用于现代建筑景观设计中去？"是设计师一直考虑的问题。

2. 古村落调查任务

一般而言，调查内容主要包含园林、庄园、古建筑、平面形式、结构类型，以及传统建筑景观元素在当代建筑景观设计中的应用方式与方法。

二、古村落建筑景观考察与写生

总体工作流程为：从古村落的规划布局入手，调查建筑形制、平面布局、立面图、关注细部，了解传统符号在当代设计中的应用方式。

我国传统建筑景观是一份宝贵的符号遗产，丰富而独特。传统景观建筑的符号系统中或隐或现地凝聚了传统景观体系的许多重要特征，包括相应历史阶段的种种思想意识和审美意识，以及古代富有特色的创作设计手法。在具体的环境当中，首先要做的不是画画，而是认知环境。古村落信息丰富，除了类似素描的三维效果图外，也可采用地形图、平面图、立面图、剖面(节点)图来表述景物。

（一）调查并绘制古村落地形

地形图主要反映地表起伏形态、形状及地物位置关系。平面地形图又分为等高线地形图和分层设色地形图。如江西婺源县江湾镇汪口村地形图与实景图（图2.1）。

（二）调查并绘制古建筑平面、立面、剖面

平面图反映建筑物、建筑内部墙柱等的位置关系，也会涉及部分街道、植物、庭园设施等。如图2.2所示，山东孔庙奎文阁下层平面图反映了建筑柱墙位置及尺寸关系。

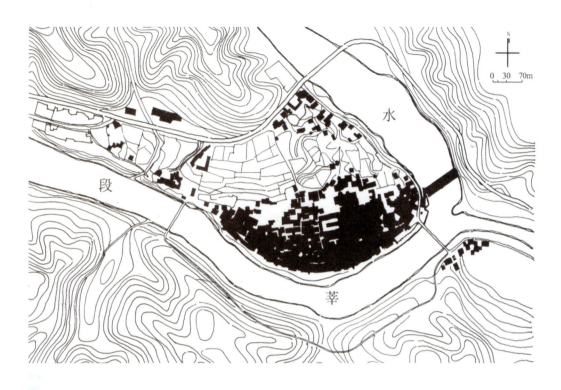

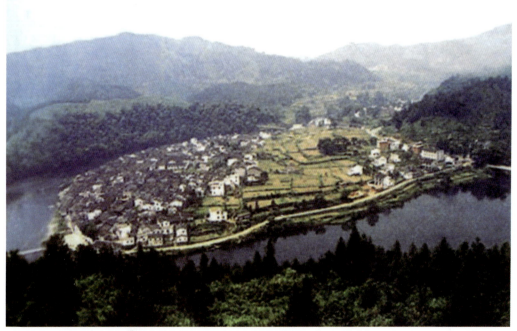

图2.1 江西婺源县江湾镇汪口村地形图与实景图/资料来源:《江西民居》

考察说明: 山地型古村落婺源县江湾镇汪口村处于山水环抱之中,江湾水汇入段莘水,在村落南侧由东向西流过,正好在汪口作U形弯曲。

该村落建在逐渐升高的山体上,隔段莘水面对山口,十分符合风水学的"枕山、环水、面屏"的所谓"腰带水"的理想的传统村落空间模式。古村像一锭元宝,整个村街坊就布置在被分为三个台地的山体上。一条平行于段莘水而贯通全村的街道与11条横街连接并与许多南北小巷相连,成为典型的梳形结构布局,这种格局既与地形地貌有机联系,又有良好的通风纳阳的效果。

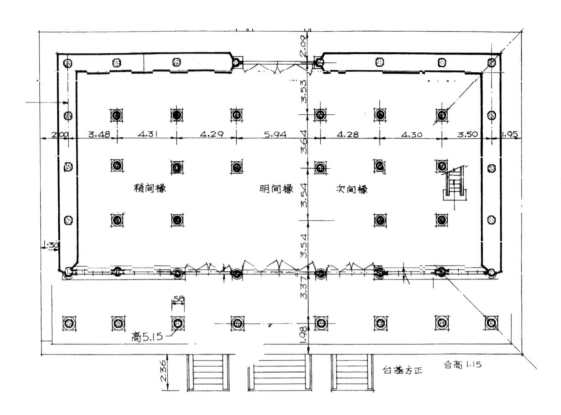

图2.2 山东孔庙奎文阁下层平面图/资料来源:《中国古建筑调查报告》

建筑剖面图及立面图主要是表示垂直方向的空间结构及构件关系(图2.3),也可以用于分析采光、通风。如图2.4反映了山西大同下华严寺海会殿古建筑的内部结构,图2.5表述了江西传统民居采光、通风状况。

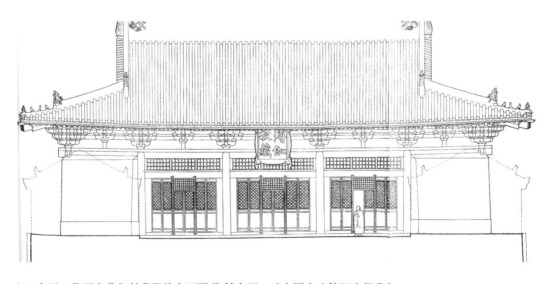

图2.3 山西大同下华严寺薄伽教藏殿外立面图/资料来源:《中国古建筑调查报告》

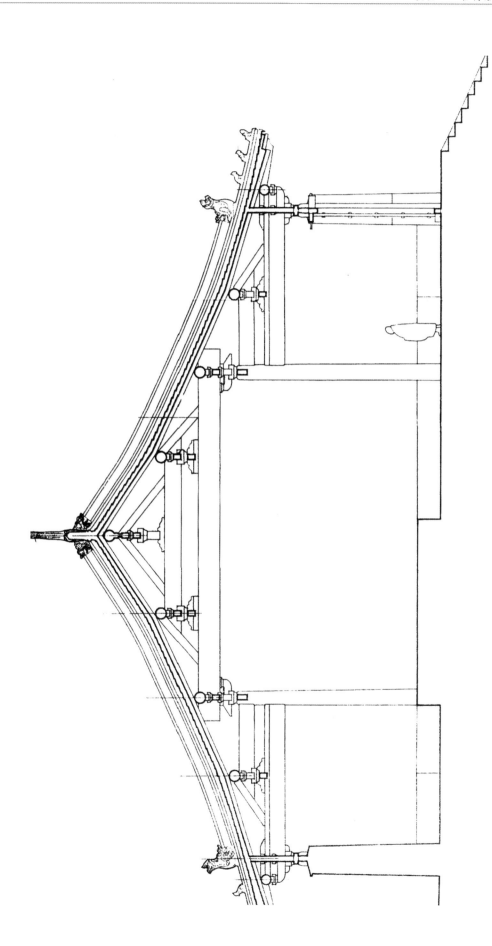

图2.4 山西大同下华严寺海会殿内部结构图（剖面图）/资料来源：《中国古建筑调查报告》

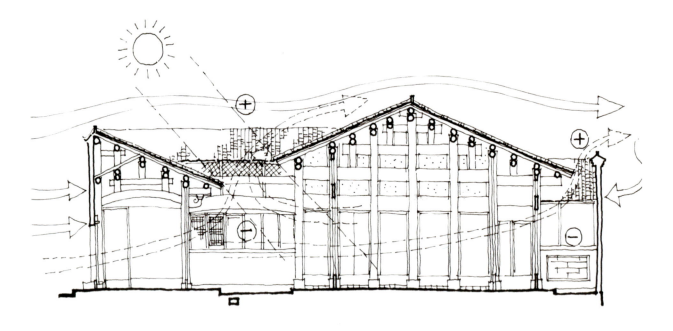

图2.5 反映日光与风的建筑剖面图/资料来源：《江西民居》

(三) 调查建筑细部、手绘节点图

图2.6为山东孔庙碑亭细部结构；图2.7反映斗拱与建筑其他构件的联系关系方式；图2.8为观世阁须弥座的局部立面图，详细地反映了其中的纹样及线脚形态。

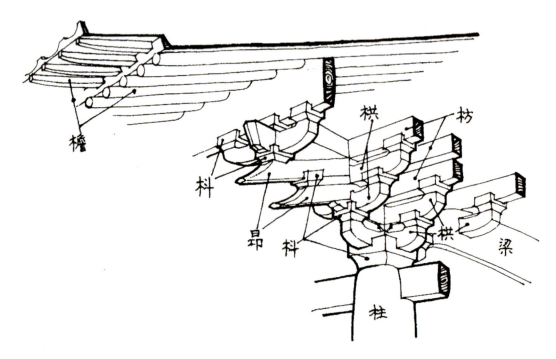

图2.6 山东孔庙碑亭局部剖面图反映各构件结构关系/资料来源：《建筑文萃》

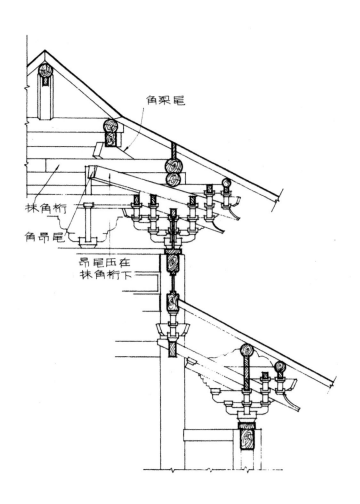

图2.7 斗拱/资料来源:《建筑文萃》

图2.8 基座细部/资料来源:
《建筑文萃》

(四) 三维效果图的表现

三维效果图具有较强的绘画性,需注意空间景深塑造、整体把握色调、光影投射、质感。图2.9线描一园林场景图;图2.10采用明确的色彩来表现园林设计效果;图2.11为一水乡写生效果。

景观、建筑设计不仅是一种空间组合设计,更存在大量的细部设计,可以着重加强场景练习,添加一些快写和慢写的练习内容,更好地表现人物或表现对象。除此之外,设计师常常利用写生、照相机拍摄记录生动的风土人情、感人的生活场景,搜集优秀的造型。

图2.9 园林写生图

图2.10 金柏苓"梦中园"意向图/资料来源:《园林古建筑写生和设计效果》

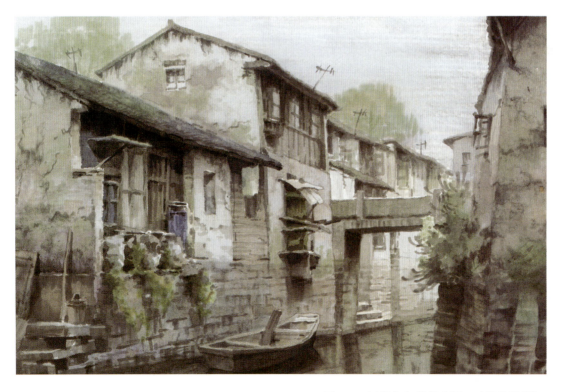

图2.11 江苏水乡/资料来源:《印象建筑》

三、传统古建筑与景观

古村落中有许多人文、自然景观。来到古村落，首先进入眼帘的就是塔、亭、桥梁、祠堂、广场、古树、牌坊、山水，这些元素造就村落入口处的"水口园林景观"。水口给村落开辟了一个丰富的人口序列空间，它与村落内部的溪流、湖、塘、牌楼、建筑相互呼应，又与村郊的山峦结合为一体，给人一种富有浓厚地域特色的整体感。

(一) 村落水口景观与庭园

徽州古村落大都以宗族、血缘关系为纽带，以家族为单位聚居。明清两朝，水口迎来了发展的鼎盛时期，其往往由徽商或全村共同出资兴建，在最具建园自然条件的水口建亭造景，凿池修山，树碑立坊。

现在对于水口的认识基本上是处于实际功能的考虑，随山采势，就水取形，自然景观为主，辅以人工建筑(如牌坊、亭榭、楼阁、路桥、塔楼、书院等)和植物，使山川、田野和人工建筑融合成自然和谐的有机整体。使得水口看上去更像是一个村落的公共园地，也是村民游憩、聚会及讨论村庄大事的场所。

民居内部园林(庭院园林)设置灵活，小巧玲珑，布局紧凑，巧妙运用造园手法，在有限的空间范围内巧于因借(图2.12)。

图2.12 徽派版画《环翠堂园景图》

(二)江南建筑平面空间形制

中国古村落多,地方建筑特色明显,如图2.13至图2.15。

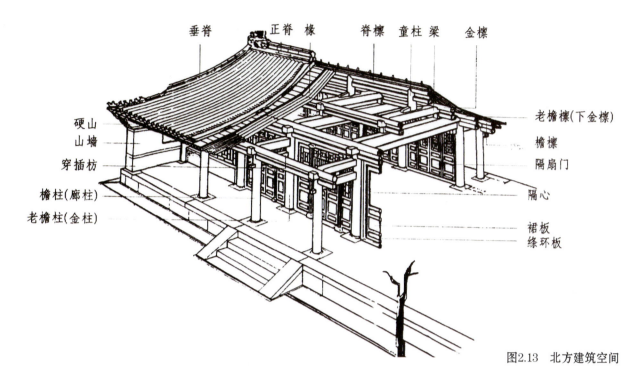

图2.13 北方建筑空间

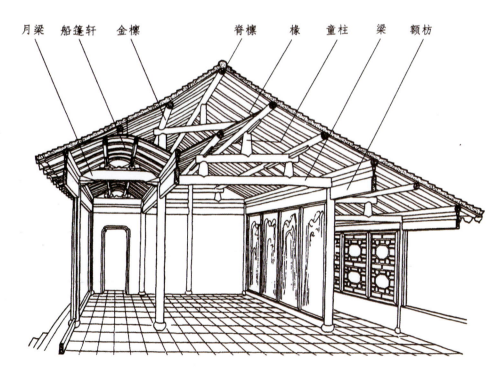

图2.14 苏州建筑空间

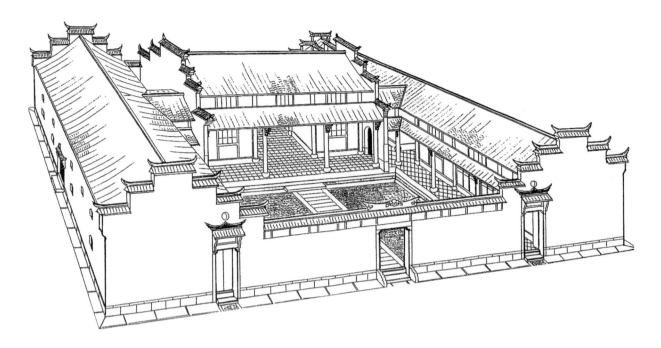

图2.15 浙江东阳13间头空间

1. 合院式

三间两搭厢平面形制是江南流域早期最流行的类型,多为正屋三间,左右厢房,正间是有两层楼,为此又称凹形、三合院,它是一种基本形制,如图2.16所示。

2. "回"字形

"回"字形建筑,主要由门厅、廊庑和寝室组成一个"口"字形的四合院,正中则安放一座高大壮观的中厅(享堂)。这种类型的建筑主要分布在浙江金华兰溪一带。"回"字形的平面布局实际是北方的四合院式建筑加上一座壮观的中厅,其平面和空间

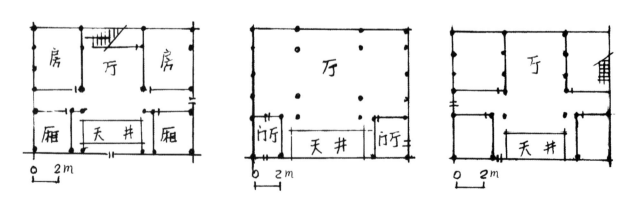

图2.16 合院式基本形制

中轴中正，左右对称，主次分明，合中有分，分中有合，以群体的空间布局来体现一种伦理的规定、人文的秩序。"回"字形建筑各个独立的单体由廊庑连接成一个整体，虚实相间，建筑空间与庭院空间相互交融，打破了平静沉闷的感觉，增添了纪念性建筑的气息。同时对于建筑的防风、防火、抗震也起到一定的作用，如图2.17所示。

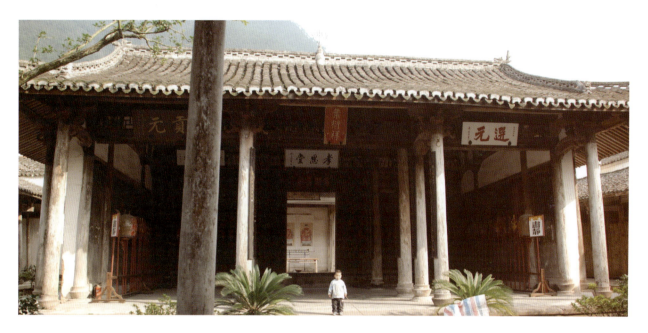

图2.17 浙江金华兰溪"回"字形建筑

（三）"间缝"的形式与类型

以建筑构架视角看，"缝"的形式与类型多样，"间缝"是江南建筑营造的中层环节，是传统建筑的基本单元"间"的主要表述用语。 穿斗式与抬梁式间缝是江南最常见的两种间缝类型。(1) 穿斗式。每檩下面的立柱均落地，柱间穿枋，而不用梁连接，其中的枋不直接承重，主要起连接的作用，即保持柱子的稳定。穿斗式主要特点是柱子承檩。每根落地柱直接承担屋面的重量。穿枋只是把前后各柱联系起来，保持柱子的前后稳定，基本不承载屋面重量。此类构架由于落地柱多，穿枋不直接承重，所以不必用大材大料，是一种经济型的构架。(2) 抬梁式。即梁枋扣压在柱顶端，如同《清式营造则例》中所示的北方做法。在柱顶上直接置平梁，平梁直接压在柱子上。这类似于清明上河图中一些案例，如图2.18所示。

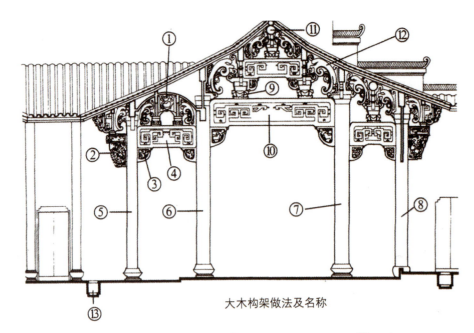

大木构架做法及名称

① 卷棚轩　③ 梁托　⑤ 前小步柱　⑦ 后大金柱　 9 垫座　⑪ 桁条
② 牛腿　　④ 平梁　⑥ 前大金柱　⑧ 后小步柱　⑩ 平梁　⑫ 老鼠皮叶　⑬ 排水沟

图2.18　浙江传统民居建筑间缝与构件（图为抬梁式构架）

四、古村落传统建筑元素在现代景观建筑设计中的应用

传统建筑文化在现代环艺设计中的继承与发展研究，主要涉及历史背景、物质特征和精神特征三个方面：历史背景包括传统建筑文化的历史背景与现代建筑文化的历史背景，它决定建筑文化的表现形式及其内涵；物质特征是描建筑文化的物质表现形式；精神特征主要是指建筑的物质文化背后的精神特质。

(一) 传统建筑物质特征的现代化道路

贝聿铭先生以现代的视角，通过对传统形式的提取，用现代的技术表现出来，赋予了传统建筑形式以新的生命。他的一系列设计创造出了承前启后的建筑风格，为我们对传统建筑文化中物质特征的继承与发展指明了道路。如中国北京香山饭店、香港中银大厦、巴黎卢浮宫扩建。

贝聿铭想通过他的设计提醒人们：中国的传统中还有如此宝贵的建筑风格与技艺需要我们保存和延续。他希望为新一代的中国建筑师发展一套自己的建筑语言——亭台、屏风、曲折的回廊、掩映的花木，这些中国人擅长的空间处理方式，在贝聿铭看来，与西方的钢铁、混凝土和玻璃同样强劲有力。

物质表现道路方法有三：其一，以古建筑整体形式作为蓝本加以借鉴和运用。所谓整体形式为蓝本，即指屋顶、柱廊、台基三部分外观特征而言，其手法是在建筑创作中，材料、结构甚至内部装修采用现代结构和技术，而外观仍用传统样式，这是一种比较容易的借鉴方式。其二，采用古建筑中的构件、细部、花纹、式样等特征作为蓝本，加以借鉴和运用。其三，以庭院布局和空间组合作为传统特征的借鉴和运用，如广州白云山庄、深圳东湖宾馆、珠海宾馆、黄山云谷山庄、杭州黄龙饭店等。

(二) 传统建筑精神特征的现代化道路

安藤忠雄在《安藤忠雄论建筑》中指出，对传统的继承，不应该是继承传统的具体形态，而是继承其根本的、精神的东西，将其传承到下一个时代。植根于建筑场所，充分尊重其风土性，结构合理，使五官都能感受到的建筑。不是将地域性无批判地直接引入形态，而是在现代主义的实践中重新解释地域性。建筑实践应该形成对现代建筑的积极批评。他本人的代表作"光之教堂"、"水之教堂"、"风之教堂"充分地表现了他的设计思想。

（三）"创造性转化"

"创造性转化"是哲学界先提出来的，其实质是结合中国国情或某地实际，将外来的思想理论因地制宜地运用到实践中去，或以通俗的语言加以阐释，打个不恰当的比方，就像中国古代的唐、宋时期将外来的佛学融入中国文化的做法。

例一：上海浦东金茂大厦。

上海浦东金茂大厦是一座超高层标志性建筑，是国内目前最高的建筑之一。其结构与造型结合，反映结构美，其手法反映钢、玻璃等现代材料构造的特性，呈现出时代精神与气质。但这座大厦的八角形平面和整体造型，特别是自下而上微微收分的艺术效果却酷似中国的密檐塔，尤其是从各个角度看它的整体轮廓、剪影时，极易形成这一联想。这种联想赋予建筑以"美称"，即以现代手法再现中国文化的"神韵"，它蕴含着一种当代中国文化的精神，牢牢地把握了"以形写神"（中国艺术不同于西方艺术的特点所在）。该建筑从方案到施工图均由美国SOM公司完成，由注重西方文化的表征，转换成对中国艺术"神韵"的捕捉与追求，如图2.19、图2.20所示。

例二："上海新天地"。

"上海新天地"由成片石库门里弄住宅组成，里弄原来的居民早已被迁出。改造后沿黄陂南路的里弄作为出租公寓，以维持原有用地性质不

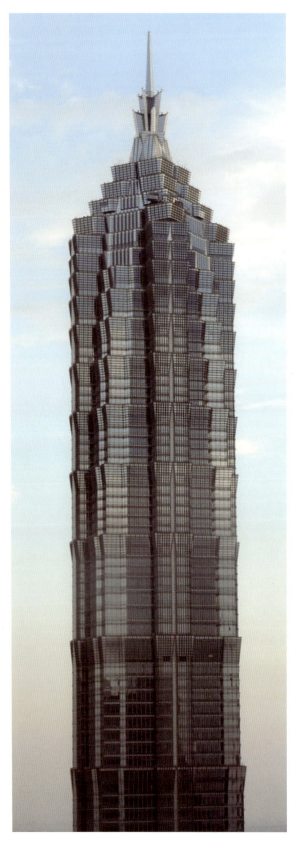

图2.19　上海浦东金茂大厦外观

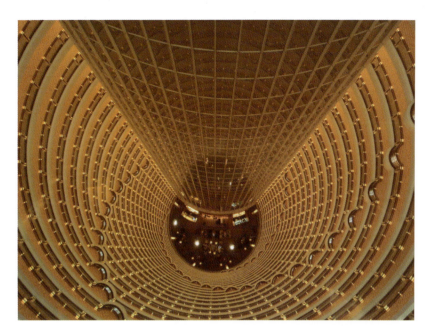

图2.20 上海浦东金茂大厦室内图

变,其他大部分租给小公司、小商户办公用。不少沿马路或广场的房子被改为精品商店、专卖店、咖啡屋、茶室、酒吧、特色小吃、风味餐馆等。除寒冷季节外,很多茶桌、座椅都放在露天小广场或里弄户外,气氛亲切宜人、悠闲自在,游人的心情会自然放松下来,与外面繁忙、喧嚣的大都市生活形成对照。

例三:苏州博物馆。

苏州博物馆的玻璃重檐的双层坡式金属结构大门,形式衍生自传统的坡落水,形式颇像中国传统重檐的亭子,亭子与水面相映,颇具古典园林的神韵。屋顶运用规则的三角形及四边形组合成高低错落的多面体,是江南民居构架的抽象再现。

苏州博物馆新馆大厅左右各一条向两侧展延的天窗廊道通向各个功能展厅,坡面屋顶的玻璃窗下是细密的木纹金属遮光条。它使入射的光线或漫射或折射,不产生眩光,室内空间光非常柔和。同时阳光被遮光条调节和过滤之后,将一道道细线投射在白墙和沙石地面上。并随着太阳的移动变幻不止。从二层展厅向廊道望下去,高度递减的坡屋顶折线连同隐在白墙内的灯光方块格一起构成了渐变的阶序。走在长廊里,能充分感受到贝氏所说的"让光线做设计",如图2.21所示。

进入苏州博物馆新馆大堂,透过大面积的落地玻璃是主庭院北侧的山水墙。它巧妙地以拙政园大面积的白墙为纸,以石为绘,将石片巧妙排列设计出"中而新,苏而新"的创意山水墙。这些石片高低起伏,或平滑或粗糙,或灰或黄,与拙政园的白墙对比,颇有见微知著、以小见大的境界。好似以拙政园的白壁为纸绘制的一幅简约山水长卷。"以壁为纸,以石为绘",将石片排列出"苏而新"的创意山水,如图2.22所示。

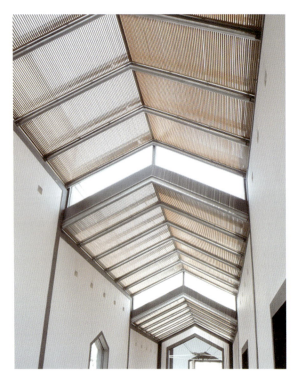

图2.21　苏州博物馆新馆过道天棚

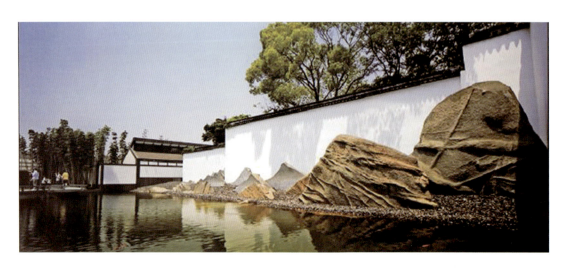

图2.22　苏州博物馆新馆的山水墙

(四)"本土文化"的三个理解层次

建筑风格的民族性和本土化曾是20世纪20年代以来许多中国建筑师一代又一代的创作追求。50年代曾出现过"民族形式，社会主义内容"的提法；80年代改革开放后改为"民族风格、地方特色、时代精神"的提法，涵盖的设计理念是力图在传统和现代之间寻求某种结合点。从"形似"的视角出发，从传统中摄取具体的图形、格局、做法、符号，用在布局和造型上，或者在形式上加以重组，借以表达某种历史文化感。

中国美学独树一帜，其丰富的内涵，深邃的哲理和智慧有待挖掘和开发，对建筑创作思想可产生独特的启发。古人在研讨"形、法、理、意"时说过，"无法中有法，乱中不乱，不齐之齐，不似之似，需入手规矩之中，又超乎规矩之外"；"无层次而有层次者佳，乱而不乱者佳，应实中求虚，虚中求实"。

从文化的角度去理解传统建筑，至少可分为三个层次。

第一个层次属表层的建筑形式和做法，都是一些最具象的东西，如屋顶曲线和翘角，木构架样式、檐梁、斗拱、围廊、马头墙、铺地、门窗、门头、窗格，装修、彩画、装饰纹样；民居与民间建筑的通风、隔热、防寒、防潮、防水、防震、防风、防尘，以及营造法等。

第二个层次属建筑组合中的具体方法、程式和规律，如拼接院落空间的组合方法和轴线的运用，建筑实体的构图和几何关系，几何与自然形态的互补、互动。空间模式与人们行为模式的契合，空间序列的组合，园林空间的各种意境和手法，结构构造所具有的内在艺术表现力等。

第三个层次则属于城市、建筑、环境与艺术相关的理念、典籍、著述等，如老子的"当其无，有室之用"的空间说；先秦诸子的朴素生态观与对自然环境的爱护与尊重，"天人合一"思想体现天、地、人之间的和谐共存；中国的美学注重以简单的线条语言重现物象的"神韵"。发展到晋代美术大师顾恺之提出"以形写神"的论点，"形"并非艺术的成果，"神韵"才是中国艺术家所追求的目标。

五、景观、建筑手绘作品

景观、建筑手绘作品欣赏如图2.23至图2.30所示。

图2.23 夏克梁《冬》,绘于陕西

图2.24 夏克梁《晨光》,绘于浙江斗门

图2.25　夏克梁《泥墙后的小屋》，绘于四川郎木寺

图2.26　夏克梁《郎木寺》，绘于四川郎木寺

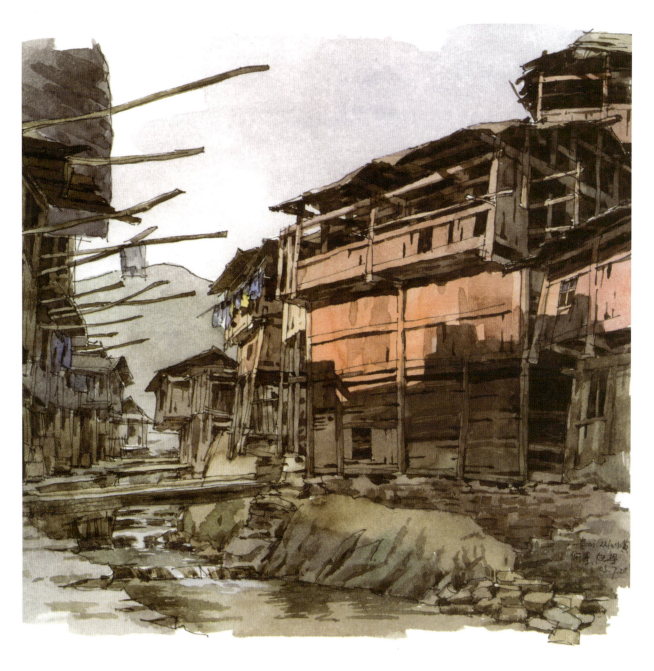

图2.27 夏克梁《门前小溪》，绘于贵州小黄

图2.28 夏克梁《岁月》,绘于江西庐山

图2.29 夏克梁《院落》,绘于山西平遥

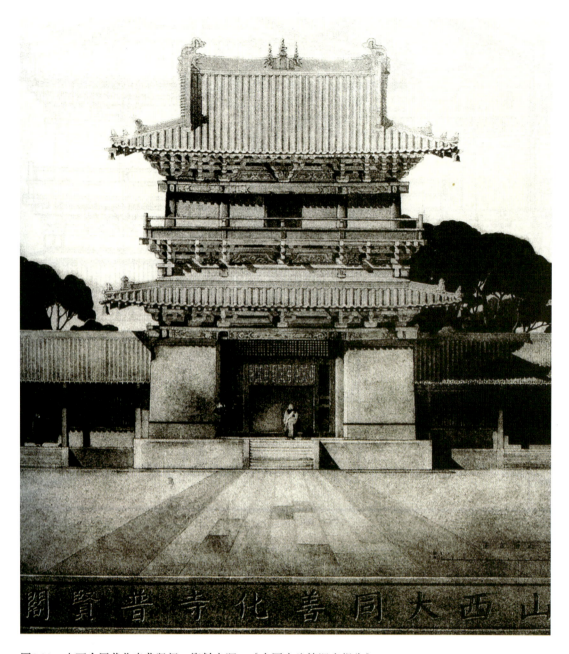

图2.30　山西大同善化寺普贤阁／资料来源：《中国古建筑调查报告》

六、能力训练

1. 考察传统民居，提出改造方案并画出相应图纸。

2. 试谈传统建筑文化在现代设计中的发展之路。

3. 调查村落水口景观。

项目三　古村落建筑中室内与家具艺术考察

知识要求

(1) 了解古村落建筑中室内与家具艺术考察与写生流程。
(2) 了解古建筑构件体系与明清家具。

能力要求

(1) 掌握古建筑构件在当代室内设计中的应用方法。
(2) 掌握从"室内、明清家具写生作品"到"设计图纸"的转化能力。

一、当代室内设计工作与古村落室内、家具调查任务

1. 当代室内设计工作描述

现代人追求生活品质和个性化，对居住空间既要求安逸舒适，又希望有品位。于是在复古和怀旧潮流影响下，中式风格成了新的时尚。虽然传统中式风格古色古香、雕梁画栋，但有时却很难与其他现代工艺产品相协调。如何寻找传统元素与现代元素的契合点，如何结合现代室内空间特点来设计具有中式风格的空间？是一个颇费思量的论题。

20世纪80年代，纽约大都会博物馆营造的"明轩"基本完全模仿中国传统建筑中的室内效果，整体效果如图3.1所示。不过，我们应注意："明轩"占地面积不大，仿造后的院落错落有致，环境整洁，装饰简洁，漏窗上的装饰形式、家具陈设经过精心设计后视觉效果明显好于其仿制原型的现时状况。如果你是设计师，你该如何考察与思考"明轩"的被模仿对象？

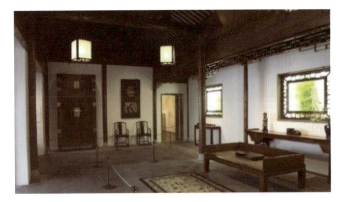

图3.1 纽约大都会博物馆"明轩"

2. 古村落调查任务

需认真调查古建筑构件体系及其发展状况，注意古村落自然要素、古建筑构件、明清家具在当今室内设计中的应用方法。

二、室内与家具考察、写生工作过程

由于室内空间涉及物体多，物与物之间的关系复杂，除了绘制三维效果图外，可采用平面图、立面图、剖面图记录空间形态。有时由于工作量较大，可以根据时间、人员情况在现场拍摄、调查之前建立一个团队，如可以分别设立平面布局组、立面图组、整体风格组，并注意资料的收集与整理，包括影像拍摄、图片资料的收集和整理。另外，在现场拍摄、调查之前也可以先确定调查地点与对象。

室内设计写生与考察要注重不同风格、平面布置、家具陈列和色彩、材质与工艺表现、技术与艺术的关系。

(一) 调查手绘室内平面布置、家具陈列图

"室内平面图"是室内物体平面摆设的一种表现图纸，它主要反映柱子、隔板、家具的分布情况，也反映不同功能区与人流的空间布局关系，确定地面标高和材料的铺设划分、景点绿化和设施设备的分布等，如图3.2所示。

(二) 调查隔断方式、门窗造型、书画摆设，手绘剖（立）面图

立面图的重点是表示垂直方位的空间变化情景，主要涉及墙面造型、材料、颜色、门窗造型、绿化配景、艺术挂饰以及固定家具形式等。剖面图主要表现空间高低起伏以及楼梯坡道的高差关系，剖面图常与表现立面图的剖视图结合，如图3.3所示。

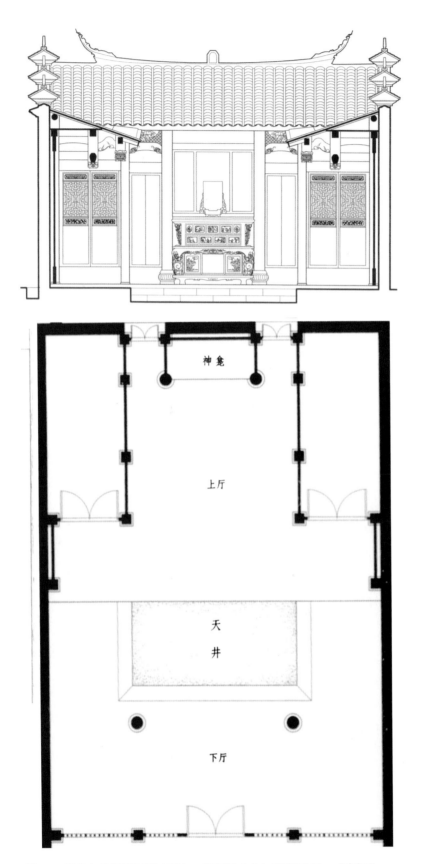

图3.2 福建久公祠平面图（下）、剖面图（上）/资料来源：《宗祠》

项目三　古村落建筑中室内与家具艺术考察

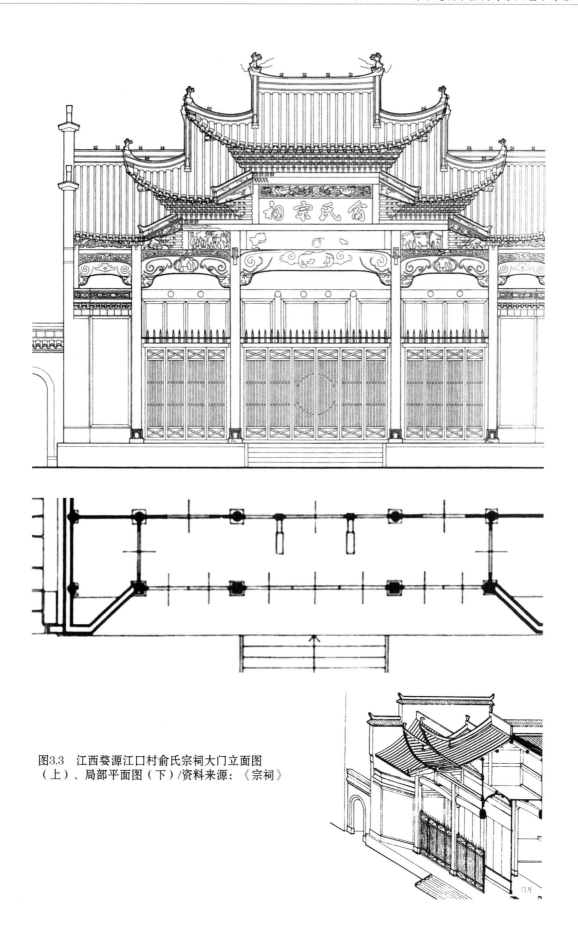

图3.3　江西婺源江口村俞氏宗祠大门立面图
（上）、局部平面图（下）/资料来源：《宗祠》

(三) 调查空间效果，手绘三维效果图

三维效果图是通过一定的视点，较为真实、直观地表现某类空间的设计效果，充分表现空间造型、色彩、材质和整体氛围，如图3.4所示。

在室内空间表现时，要注意家具陈设艺术。家具陈设用品是空间环境艺术设计不可分割的重要组成部分，是室内设计的继续和深化，也是室内空间环境的再创造，它与其他装饰品、绿化植物共同来丰富室内空间环境(图3.5)。

在绘制三维效果图时，要分清陈设品主次关系；避免过分拥挤或空洞无物，可以用一些小型植物、装饰品来点缀；还要注意空间的线角处理，突出主体部分。

写生绘图作品与实际设计工作图纸关系密切，前者针对已有事物，后者则创造新事物。前者的反复练习可以为后者提供基础。

在实际设计工作中，会涉及更多的图纸，并且各种图都有着不同的功能。如概念性草图是设计初始阶段的设计雏形，主要目的是记录设计的灵感与原始意念；理解性草图是以说明产品的使用和结构为宗旨，基本上以线为主，附以简单的颜色或加强轮廓，经常会加入一些说明性的语言，这主要用于设计师之间的方案交流与讨论；结构性草图的主要目的是表达事理的特征、结构、组合方式等，以利于沟通及思考，多用于设计师与生产者之间的探讨；效果图多用作方案评审，其面对对象为所有决策者及其相关人员。

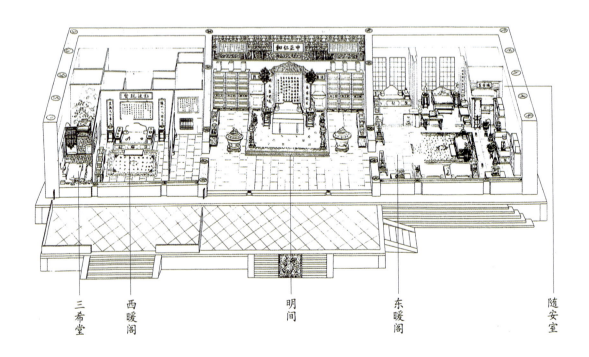

图3.4 养心殿室内与家具手绘透视图/资料来源：《明清室内陈设》

(四) 调查局部节点，手绘效果图

节点是空间的有机组成部分，往往最能反映结构之间的关系。加强节点手绘可以锻炼观察能力、判断能力、概括能力、艺术感悟能力和画面组织能力。更为关键的是，古村落的细部丰富、节点多样，这为专业设计提供更多、更好的设计素材，如图3.6所示。

图3.5　徽州民居室内陈列

图3.6　景德镇民居大门/资料来源：《江西民居》

三、古村落建筑构件体系

(一) 牛腿与斜撑

牛腿是梁、楼板下从柱子斜伸出的支撑构件，又称"撑拱"，主要是为了更好地遮风避雨，可以加大屋顶出檐；同时将上方的重力通过牛腿传到檐柱，如图3.7所示。

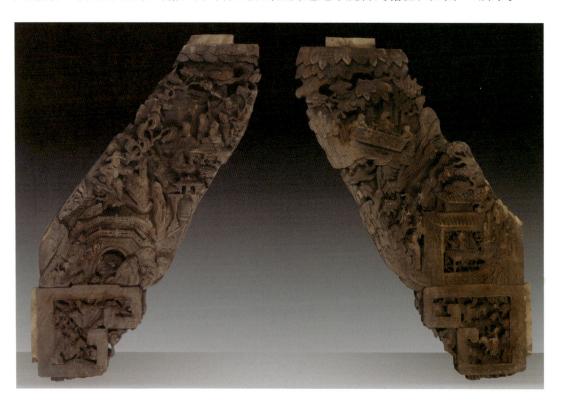

图3.7 "琴棋书画"牛腿

(二) 雀替

雀替是一种置于额枋下与柱相交处，以加强额枋和减少跨距的构件。明代中期以前，广泛利用丁头拱，至明晚期时，丁头拱又被我们现在常称的雀替所替代。雀替附于柱头两侧，其轮廓曲线与月梁、柱子相互影响并富于变化，像一对翅膀在柱的上部向两边伸出，以一种生动的形式随着柱间情况而改变，极富装饰趣味，为结构与美学相结合的产物。虽然明代建筑的梁架、撑拱(俗称"牛腿")、门窗都有一定的雕刻装饰，但工艺最多、题材最丰富的构件是雀替。

浙江的雀替常见的多为扇形，与徽州的多边形不同，如图3.8、图3.9所示。

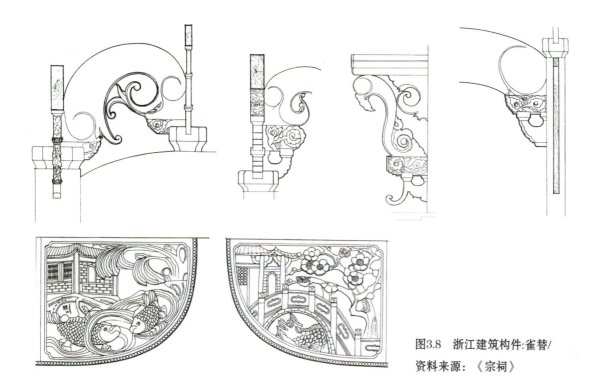

图3.8 浙江建筑构件:雀替/
资料来源:《宗祠》

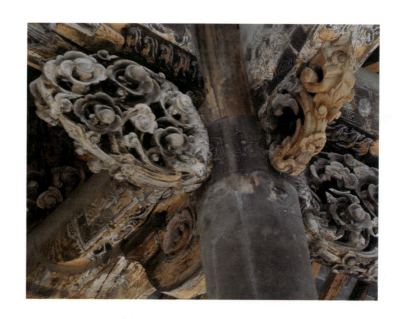

图3.9 徽州建筑构件:雀替

(三) 枫拱

枫拱是在斗拱、花机间及重拱内部常设飞翼状的单片物体,宛如两片飞卷的流云。江南枫拱现存最早的实例为金华东阳卢宅与徽州歙县许村五马坊,公元16—18世纪时期大量流行,清中晚期之后少见,如图3.10所示。

图3.10 浙江东阳肃雍堂枫拱

(四) 骑门梁

明间阑额是江南古建筑的装饰重点,下堂与天井内侧位置的阑额又称骑门梁,常做成微微弯曲的月梁,并雕上精美的纹饰。骑门梁与传统的五架梁、三架梁方向上相互垂直,主要用于天井前方及视线宽阔位置。它不同于其他的连接枋,常作为雕饰重点,成为天井的一个主要视觉中心,如图3.11所示。

图3.11 浙江兰溪象贤厅门楼骑门梁

(五) 门窗

明清门窗多用于厅堂建筑内部，起间隔作用。其结构有格心、束腰板、裙板等。

在南宋时，据范成大寓杭州石灰桥时有诗云"小楼三面酒吹风"推测，应是三面是窗，仅一面立墙。

据刘松年的《四景图》推测，南宋时期，在不同的季节中，其门窗有一个装卸过程：炎夏酷暑，尽行拆去；夏尽秋来，再渐次装上。为此，门窗的装卸除了私密要求之外应有冷热要求。

晚明前期的窗芯(户槅)以菱花居多，明晚时期简化成柳条形格子，简洁明快。明末清初时期对部分柳条的组合加以变化，追求形式清雅。清早期又出现将直柳条变化为曲线型，在曲线组合中常点缀其他纹饰，如图3.12所示。

图3.12　传统书法、绘画与清代门窗

(六) 栏杆

在徽州及淳安一带，楼上厅常设雕花木栏杆，檐柱间栏杆又称美人靠或飞来椅。栏杆所雕花纹丰富，图3.13为徽州呈坎东叙祠石雕栏杆。

图3.13 徽州呈坎东叙祠栏杆

(七) 明清家具

明式家具的断代尚未形成有效体系,一般而言,清中期是一个转折点,明代与清前期以简洁的明式家具为主流,清中期以后形成装饰丰富的清式家具。

明式家具线条明快、简洁、大方,点缀少量装饰;清式家具造型较为庄重,雕刻装饰比较突出,在体量上恢弘宽大,与明代的清新朴素相异,体现一种富丽堂皇、庄严稳重的风格。在造型方面,明式家具简练优美,讲究严密的比例关系和适宜的尺度,在此基础上与使用功能紧密地联系在一起,力求达到功能与形式的完美结合。清式家具的骨架较为粗壮结实,方直造型多于明式曲圆造型,题材生动且富有变化,装饰性强,整体大方而局部细腻入微,如图3.14所示。

图3.14 明式家具左与右清式家具对比

明式家具不仅影响着当代人的生活,也影响着同时期许多西方国家的室内与家居艺术。特别在明末清前期,西方国家在建筑、园林、室内装饰、家具等领域曾一度掀起中国风,如图3.15所示。

图3.15 西方家具与中国明式家具

(左)清代前期,西方上流社会颇喜欢中国传统家具,图为法国著名家具设计师齐彭代尔借鉴中国明式家具特点所设计的"中国风格"家具,这种家具款式是当时欧洲第一次兴起的"中国风"。

(右)图为浙江现存清前期明式家具实物,椅面束腰、环、牙角、环、直线等方面,两者都存在大量的相似之处。

四、古村落自然景观、建筑构件、明清家具在当代室内设计中的应用

古村落自然要素被引入室内设计的原因:首先,导入室外自然因子,可以柔化室内空间,使空间表现得更加亲切与自然,改善了现代建筑设计中一些生硬的几何形态;其次,导入室外自然因子,改善室内空间的生态环境,水与植物有助于产生氧气、杀菌、释放芳香性离子、调节空气湿度、温度等;再次,将有明显"地域文化"的景观导入室内,可以加强场所的地域精神特征的表现,使场所的使用者具有"心灵"的归宿感。

古村落自然要素主要有如下三个方面。

(一)古村落建筑景观在室内设计中的应用

1. 街巷空间

雨水在巷道中常以点、线、面的形式为表现,朦胧如水墨画,空间安静、祥和、浪漫。在现代环艺设计中可以在地表处模拟巷道水巷的形式,并结合竹林、卵石等元素,表现出一种朦胧、浪漫的气氛。

巷道交叉使古村落街巷空间中产生了两个空间：空间放大和阴角空间。在这些空间中常设置石凳、石椅或其他生活设施，使该空间成为居民日常活动的空间，给人一种休闲感觉。

2. 庭院空间

庭院表现出一种私密、安静、端详，同时有平稳、紧凑的特征。为了营造亲切自然并可交流的空间特征，当代室内空间设计可以借鉴方正水体、荷莲、休憩平台、品石、秀竹、滨水栏杆、梁架及屋檐，营造出传统庭院意象与场所精神特征的空间，如图3.16所示。

3. 厅堂空间

传统厅堂严谨、大气、庄重、布局对称严谨、空间大多方正、规则，厅堂空间有明显的中轴线，表现出严谨、层次井然的空间布局。由于厅堂的中庸、对称的特点，表现出次序与尊严，与现代室内中的"秩序空间"在场所精神上是一致的。

图3.16　湖南靖州ADE餐厅·农夫馆/资料来源：《室内方案经典》

颐和茶馆门立面由江南民居的马头墙作为设计源头,透露出中国传统建筑装饰艺术的韵味。进入大厅是一个两层合一的共享空间,大厅的中央顶部悬挂着一个八角藻井。地面用镶嵌金边雕花地砖,体现出大厅的大气和庄严,如图3.17所示。大厅右边的砖雕门楼是主人花巨资从安徽歙县拆运过来的,上面刻着耕、樵、渔、读的场面,人物栩栩如生。

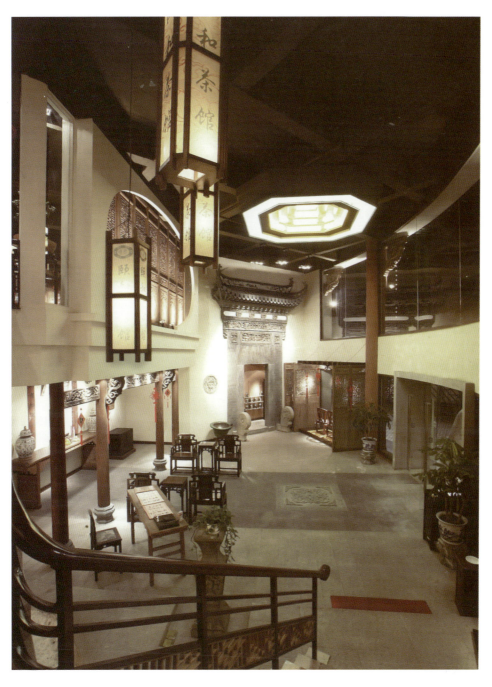

图3.17　颐和茶馆/资料来源:《新古典风格》

(二)古村落建筑传统建筑构件在室内设计中的应用

传统建筑构件主要包括隔扇、门窗、墙面、栏杆、照壁及花罩、梁架、天花和挂落等构件。传统建筑构件在现代室内空间中的运用须遵循"神留意存"的原则。"神"是指室内的传统建筑构件要传达出传统艺术的内涵和底蕴,"意"是指室内装饰和空间分隔手法本身要能体现传统风格的意境。

(1) "砌上露明造"作为传统建筑天花的主要形式之一,能充分显示出木梁架的结构美与装饰美。苏州博物馆运用明顶形式,结构与功能结合完美,空间表现出传统建筑的韵味且更加具有现代特征,如图3.18所示。

(2) 传统室内窗常见的形式有支摘窗、槛窗、漏窗等。

漏窗一般用在园林、院落的隔墙上,具有框景作用,外形多样。它除了采光、通风功能之外,还可以将窗外景色透漏到室内来,有着观赏风景的作用,拓展了室内外空间的交流,提高了室内设计的优美境界,使窗的功能性与装饰性得到有效结合。正是中国传统木构建筑的这些特征,成就了窗在建筑中的突出作用和审美中心的地位。

(3) 罩多设在庭园门厅和书斋之中,也有用在外檐上以区隔内外。常见的罩有"落地罩"、"圆光罩"、"栏杆罩"及"几腿罩"等。其中以"花罩"最为讲究,通常经过雕刻处理,图案内容大多为几何纹样或动植物、人物故事等。

苏州西山涵园酒店将大量的现代设计语言与中国传统文化相结合,并以自然光线、灯光及定制的家具作为重要设计元素,以柔和含蓄的界线来划分各个区域。空间中的原木、青石、落水壁,让客人在进入酒店的第一时间就能够感受江南诗意和太湖船家的幽静格调,如图3.19所示。

图3.18 苏州博物馆新馆的砌上露明造与漏窗

图3.19　苏州西山涵园酒店大堂/资料来源：《室内方案经典》

(4) 隔扇是建筑内部进行分隔的主要建筑构件。明代隔扇多用方格眼或柳条或直棂，扇风简朴；清中叶以后，隔扇越来越华丽、繁琐。

在现代环艺设计中，隔扇在功能上主要是为了室内空间的分割与再组织，空间似隔非隔，在景观的组织上能达到漏景的作用，丰富空间的层次。由于工业技术的要求和现代社会审美特征的需要，扇风简朴、结构清晰的明代风格的隔扇运用的广泛性要大于清中叶以后的华丽、繁琐的隔扇。

首都国际机场东楼希尔顿酒店室内设计引申"打开中国门"的理念，包容古今、笑迎四客，力求将整体风格体现出一种开阔、大度、与时俱进的精神风貌，象征着"中国之门"始终以大度的胸怀面向世界敞开着。中国门——厚重、威严，饱含着历史的沧桑和荣耀，是开放和闭关的象征。花窗与隔扇——精雕细琢，通透典雅，于尘俗中勾勒出中国文化的贵气和雅致。大堂八边形的多层天花暗合了中国传统建筑的藻井式样，并呼应下方的大堂吧。在立面设计上还较多地运用了经典中式窗的做法，以营造和影响整体的文化气氛，如图3.20所示。

(5) 匾额被称为中国古建筑的灵魂，它不仅是一种建筑装饰，更是仁人身份的标志、心境的表达。同时具有宣传、传播精神文化的非物质属性，它以丰富的人文内涵，为建筑内外环境营造了一个具有积极意义和文化品位的精神文化空间。匾额文字对建筑文化气质的塑造具有点睛之用，并富于人情化，无论是商贾豪宅、大姓宗祠，还是普通人家、小型庭园，几乎都可见精心布置的匾额楹联。民居中的享堂多布置在视线集中的显著部位，如正门上方中部、厅堂正中等处（图3.21）。

宗祠中的匾额楹联集中在入口、享堂等处，而园林内的匾额楹联则布置灵活。在现代室内空间中，可以通过楹联的变体形式来加强空间的文化品位，如万科第五园是典型的具有岭南园林人文气息的现代中式住宅小区，在其园区内的餐厅入口就挂有木制玻璃框架的匾额招牌，与整个小区环境的中式气质极为吻合。

图3.20 首都国际机场东楼希尔顿酒店/资料来源：《室内方案经典》

图3.21 安徽传统建筑中的厅堂匾

(三) 传统家具在现代室内、家具设计的借用方式

1. 直接引用

直接引用就是以中国优秀传统家具为蓝本，巧妙地把中华民族的文化特征与时代潮流相结合，与居住环境、生活与工作方式相协调，在造型上吸取传统的造型元素和文化符号，使其既有古典家具幽雅清秀的艺术效果，又能适应国际上现代主义家具的简约风格，将东方的审美情趣与西方的艺术品位融为一体。传统家具的外部形式与内部构造同样能适应现代家居环境，与现代人的时尚趣味相吻合。

2. 去繁就简

传统家具多重视装饰美。鉴于当时的审美观、技术工艺和思想文化，传统家具上多雕以精美的花纹或配以镂空的图案，一方面是装饰，另一方面寄予它美好的祝福或祈求平安之用。现代家居可以利用当代大生产的方式对此进行适当的简化。

3. 元素重构

元素重构就是将家具元素原有的造型结构和组合方式进行分解，打破原有的构成方式，挑选出最具有典型性、代表性的造型元素，然后将分离出来的造型元素进行重新组合搭配。

4. 形变意存

变形是艺术创作中重要的艺术手法，是指创作过程中对客观事物的固有形态做出有意或无意的改变。家具的变形可以是基于形体结构上的变形，可以是基于情感的变形，也可以是基于几何形态的变形。我们需力求运用现代的条件来演绎传统的神韵，达到形变意仍存的最终效果。

"尚家社"设计师团体的核心理念是希望为中国的家具设计找到自己的风格，"尚家社"本身就是中外设计师的融合，它以一种开放的姿态接纳各种设计理念，不断冲突、碰撞，直至升华，如图3.22所示。

"列奇家具"制造出独树一帜的亚洲地域风情，给中国的现代家具设计吹来了一阵休闲、神秘、清新、自然的风，其结合手工工艺，除了保留原有的民族特征和元素外，造型和使用方法更趋于现代和西方的设计风格，使之更贴近于我们的生活，当天然的竹、木、草、石与极简的造型相结合，没有雕琢的痕迹，一切都显得如此真实、自然，如图3.23、图3.24所示。

图3.22 "尚家社"设计作品

图3.23 手工剪纸灯/斑点灯/废旧扇骨灯/彩色玻璃灯

图3.24 列奇家具/资料来源：《家具与室内装饰》

五、室内、家具手绘作品

室内、家具手绘作品欣赏如图3.25至图3.31所示。

图3.25　夏克梁《故园》，绘于陕西党家村

图3.26　夏克梁《永恒》,绘于云南束河

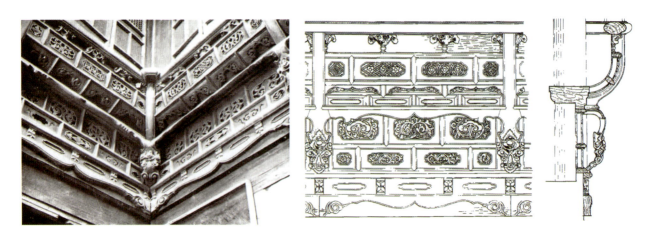

图3.27　徽州方文泰住宅二楼栏杆/资料来源:《徽州明代住宅》

图3.28 夏克梁《永恒》,绘于安徽宏村

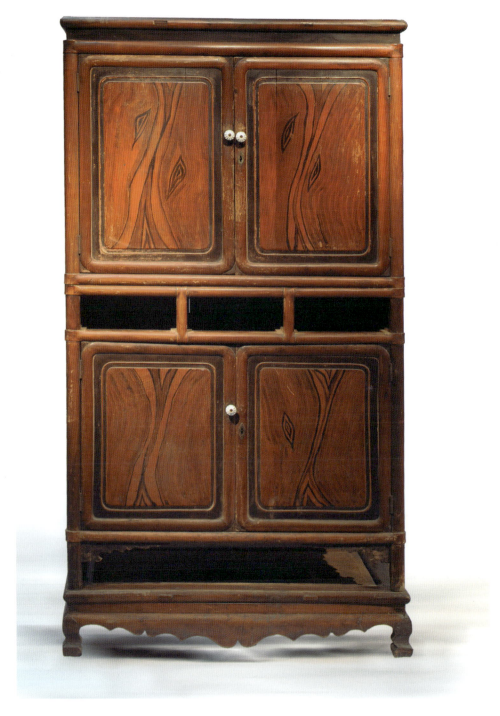

图3.29 清末民国柜体家具

该柜由三部分组成：上柜、下柜与底座，方便移位。

木纹漆是一种在光滑板材表面拉拽出的艺术效果，该柜见证了传统漆艺的大变动，木纹饰漆画一直延续至今，也是该漆艺最早的见证。

图3.30　山西临县西湾村陈氏宗祠正立面(上)、剖面图（下）/资料来源：《宗祠》

图3.31　徽州门罩、门楼、平盘斗/资料来源：《徽州明代住宅》

六、能力训练

1. 画一幅具有细节及材料工艺的建筑门楼图纸。
2. 考察传统民居室内空间，完成写生考察报告，画出相应图纸。

项目四　古村落装饰艺术考察

知识要求

(1) 了解古村落建筑雕饰及彩绘艺术。
(2) 了解古建筑装饰的常用表现手法。

能力要求

掌握从"写生作品"到"设计图纸"的转化能力。

一、当代装饰设计工作描述与古村落装饰艺术调查任务

1. 当代设计工作描述

一位服装设计师认为:"民族的才是世界的,个性的才是人文的,自然的才是优美的,有生活的才是实质的、艺术的。人们的艺术文化是源于生活、凝聚于民族的、发散为个性化的。"建筑、瓷器、绘画、书法、雕塑、油画等当代艺术种类都可以与传统装饰纹样结合,并且能碰撞出火花。

2. 古村落装饰艺术调查任务

考察任务主要包括:石雕、砖雕、木雕的装饰部位、题材及其制作工艺;考察古建筑装饰的主要表现手法;关注传统元素在当代装饰艺术中的应用状况。

二、古村落装饰艺术调查、写生工作过程

(一) 确定主题

确定主题,即选择并确定所要在古村落中考察的一种装饰纹样。在调查之前可以先做一些前期的资料收集和查找工作并仔细阅读,如艺术史、设计文化史、艺术概论等参考书籍。

装饰纹样在古村落中是非常丰富的,在调查过程中,最好重点选择其中的一大类或一小类,如植物类中的牡丹、梅、兰、竹、菊;鸟兽类中的松鼠、雄狮、虎、鹿、鹤、象、喜鹊、凤凰、蝙蝠;戏文故事;生产生活类题材渔、樵、耕、读;佛道题材类罗汉、暗八仙、和合二仙、福禄寿三星;林园山水类等。

(二) 拍摄与思考

具体步骤如下。

(1) 用摄像机整体拍摄古村落中某一建筑室内装饰艺术空间效果。

(2) 用摄像机拍摄该空间中的三雕艺术、门窗、彩画、匾额楹联等细节装饰艺术。

(3) 整理对比三雕艺术、门窗、彩画、匾额楹联等细节。

(4) 思考古村落中不同年代建筑中的空间装饰风格(图4.1、图4.2)。

有时由于工作量较大,在时间、人员分配上,可在现场拍摄、调查之前建立一个团队。

项目四 古村落装饰艺术考察

图4.1 门窗中的传统纹样

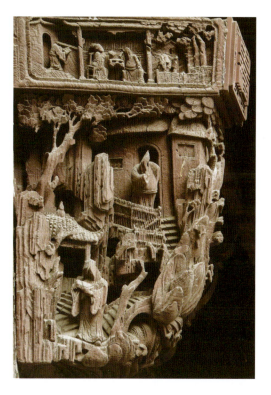

图4.2 传统构件及其中的纹饰

(三) 现场绘制

现场绘制的目的在于提升与培养纹样应用的空间感及纹样间的组合关系与寓意。

特定的纹样组合有其特定的寓意，典型的如莲花与乐器笙的组合，若出现在卧房里，就蕴涵了主人"连生"的愿望；同一组合若出现在厅堂里，则寄托了主人对"官运连升"的向往；像喜鹊与梅花组合成"喜上梅梢"，蝙蝠与寿字组合成"五福捧寿"。

(四) 手绘照片

手绘照片即根据照片手绘，其目的是提升绘画技能及看图能力。

手绘稿上可以写上我们对画面内容的理解，这类似于"设计说明"，也可以与前期的调查相结合，如图4.3至图4.6所示。

图4.3　岳麓书院百泉轩的山花、飞檐和瓦当

图4.4　福建省连城市培田村久公祠檐下斗拱及其纹饰/资料来源：《宗祠》

项目四 古村落装饰艺术考察

图4.5 《牡丹亭》木雕板

图4.6 福建省南靖县石桥村蝉梨祠供案纹饰/
资料来源：《宗祠》

81

三、古村落三雕及彩绘艺术

明清时期是古建筑石、砖、木三雕艺术的发展高峰,天井、顶棚、大门、五凤楼成为当时三雕装饰的集中部位。

(一) 三雕艺术

1.石雕

民间匠人相传,石匠为石、木、篾、铁、油漆、泥水、雕花等诸匠之首。在建筑落成庆贺设席时均要请石匠坐上座,其原因在于石质构件为建筑的基础。

在民居中,石质主要用于须弥座、石栏板、石栏杆、抱鼓石、旗杆石、柱础、台阶、柱、天井壁、大门石雕、墙面装饰、石制漏窗及广义民居的牌坊、牌楼。图4.7为徽州西递坊石雕。

石雕造作工序

《营造法式》提到:"造石作次序之制有六:一曰打剥;二曰粗搏;三曰细漉;四曰褊棱;五曰斫砟(用斧刀斫砟令面平正);六曰磨砻"。其中:

打剥:用錾子点剥石块的高突之处,使之大体接近平面。

褊棱:用褊錾将石块边棱镌刻周正,尺寸准确,这是确定石材轮廓的重要步骤。"褊棱"后世称"刮边""勒口""修边",即沿棱按石料规格修出宽1~2cm平整"金边"。

图4.7 徽州西递坊石雕

2.砖雕

大门位置是砖雕使用最为广泛的位置,在不同历史时期大门砖作装饰手法不一,具有一定的地方性,如图4.8所示。

砖雕造作工序

修砖:达到表面平、四周直。

上样:在砖面上刷一层白浆,再将图案稿平贴在上面。

刻样:根据图案纹样用小凿在砖上描刻轮廓然后揭去样稿。

打坯:先凿出四周线脚,然后进行主纹的雕凿,再凿底纹。这一步主要是完成大体轮廓及高低层次。

出细:进一步深入精细加工。

磨光:糙石磨细雕凿较粗的地方,如发现砖质有砂眼,就用猪血调砖灰进行修补,干后再磨光。

图4.8 徽州潜口民居谷懿堂门前砖雕

3. 木雕

木雕大量应用于古建筑许多构件上，梁架、斗拱、雀替、窗扇、栏杆是其大显身手的地方，江南建筑天井四周的许多构件雕花掇朵、富丽繁华(图4.9)。

木雕既是为了美化，又给人以艺术的熏陶，陶冶人们的情操。明清木雕技法多样，根据建筑物体的部件需要，往往会综合多样表现手法，其中，明代晚期之前多采用高浮雕、镂空雕、透雕，主题明确清新（图4.10），而清代许多建筑木雕装饰注重细节刻画，但有时整体"谋篇"不足，往往局部观察完美，整合效果却相对偏弱。

图4.9 明代天井栏杆木雕

图4.10 明代构件木雕

(二) 彩绘艺术

中国古代建筑最晚在春秋战国时期即有彩绘，宋代《营造法式》规定有彩画制度称："布彩于梁栋斗拱谓之装銮"。传统建筑木结构大多以素漆保护，而墙垛、门扇则常有带主题的绘画，如唐朝名将秦叔宝、尉迟恭为门神，当时官衙及士绅豪宅、祠堂多有彩绘，图4.11至图4.13。

清代晚期，浙江义乌"江南第一家"建筑中的许多墙壁绘制有梁柱结构图案，直接引用传统木构架作为墙面装饰元素，如图4.14所示。

图4.11　明代彩绘

图4.12　清初期彩绘

图4.13　苏式彩绘

图4.14　浙江义乌"江南第一家"墙壁水墨彩绘

(三) 古代建筑装饰的表现手法

1. 象征与比拟

形象比拟：建筑是一种形象艺术，形象比拟在建筑装饰中应用得最广泛。动物中龙属于神兽，它代表皇帝，龙的形象成了帝王的象征，狮子性凶猛为兽中之王，成了威武、力量的象征。秦汉时期用龙、虎、凤、龟装饰的瓦成了皇家宫殿专用的瓦，唐、宋、明、清四个朝代的皇城宫门也取名为朱雀门(南门)、玄武门(北门)，体现出古代"天人合一"的思想，这种象征意义已经扩大应用到建筑物的名称和建筑群的规划上了，如图4.15、图4.16所示。

图4.15　传统瓦当纹饰

图4.16 古建筑屋顶上的瑞兽形象

植物形象的象征意义也普遍地被用在建筑装饰里。莲荷在装饰中的广泛应用不仅因其形象之美，更由于莲荷所具有的思想内涵。莲荷生于淤泥而洁白自若，质柔而能穿坚，居下而有节的生态特点显示了古代社会所倡导、崇仰的道德标准。松、竹、梅象征着人品的高洁，牡丹象征着高贵富丽，它们的形象都经常出现在建筑装饰中。

在建筑装饰里，不但采用单种动、植物的形象，而且还常常将动、植物的多种形象组合在一起，综合地表现出更多的思想内涵。植物中的松树、桃，动物中的鹤都有长寿的象征意义，在装饰中将松树与仙鹤组成画面寓意着"松鹤长寿"，把牡丹与桃放在一起象征着富贵长寿。这种组合有时刻在木格扇上，排列成行，组成系列的装饰画面，如图4.17所示。

图4.17 动物纹饰

谐音比拟：在建筑装饰应用象征手法中，经常借助于主题名称的同音字来表现一定的思想内容，如狮与"事"、莲与"连""年"、鱼与"余"。这种方法称为"谐音比拟"，这是伴随中国语言文字而产生的一种特有现象。

两只狮子表示"事事如意"，狮子配以长绶带则表示"好事不断"，再加上钱纹则意喻"财事不断"。鱼所象征的内容，其一是它与龙有关系，鱼龙共生水中，但龙为神兽，鱼却属凡物，古代神话传说二者之间有一道龙门相隔，鱼只有经过长期修炼才能跃过龙门而成神兽，所以才有鲤鱼跳龙门之说，它比拟着凡人如能升人朝门则功成名就，福禄俱得，以在建筑木雕、砖雕中常见有鲤鱼跳龙门的题材。其二是鱼属卵生动物，每年产仔甚多，繁殖力强，这种现象在家族繁荣受到极端重视的中国古代确具有重要的象征作用，所以在古代婚礼中才有新娘出轿门以铜钱撒地称"鲤鱼撒子"的习俗，在建筑装饰里出现鱼产仔就能起到儿孙满堂的象征作用。其三是鱼与"余"的谐音，含有多余之意，多福多财多寿皆人之所求。正因为鱼有多种象征作用，所以成了装饰中常见的主题。公鸡的谐音既有"功"又有"吉"，所以它与牡丹组合表示"功名富贵"，石头上立公鸡，则象征"宝上大吉"。

最具有谐音比拟效果的当属蝙蝠。虽其形其色皆不具装饰效果，但它的形象却常出现在建筑装饰中，这全归功于其名与"福"谐音，门板上用五只蝙蝠围着中央的寿字，名为"五福捧寿"。

植物中的莲荷，既有"连""年"又有"和""合"的谐音。连有连续、连绵不断，和有和谐、聚合、团圆之意，所以莲荷底下有游鱼则意喻"连年有余"，莲与盒组合有"和合美好"之意。除动、植物外，某些器物也同样具有谐音内容。装饰中常用的有盒、瓶，乃取"和""合"与"平"的谐音，瓶中插月季或四季花，有"四季平安"意，瓶中插麦穗，象征着"岁岁平安"。

2. 形象的程式化

建筑装饰附属于建筑，是建筑整体的一部分，很少独立存在，其外形还受制于构件的形式，常常被成片、成线地使用，为此建筑装饰中所用的主题形象往往连续地、重复地出现在建筑上，因此，用在建筑中的主题形象需要一种更为简化的形态与结构，在中国古代建筑上的许多装饰都说明：那些动物、植物、山水、器具的形象都被概括、简化而程式化了，都比它们原始的形态更为精练了。

装饰中植物花纹多用作建筑上的边饰，往往成片地出现，所以花卉植物的程式化表现得更为普遍，常用的莲荷、牡丹在工匠长期的创作实践中，它们的形象都已经有了定型的图案样式。装饰中的器物也多以程式化的式样出现，琴、棋、书、画这个表现文人士大夫超脱凡俗生活的题材经常出现在住宅的砖门头、木格扇等装修上，在这里，简化得只用竖琴、棋盘、书函、画卷来表现，而且在各地几乎成了统一的定型。民间建筑上常用八仙作装饰，八仙的形象很复杂，很难在木雕、砖雕中表现，所以干脆将八仙的形

象免去而只剩下张果老的道情筒、汉钟离的掌扇、曹国舅的尺板、蓝采和的笛子、铁拐李的葫芦、韩湘子的花篮、何仙姑的莲花和吕洞宾的宝剑八件器物，而且这八件器物在装饰中也形成了相当标准的式样。

3. 装饰中情节内容的表现

他们不仅从建筑规模的大小上、建筑色彩的绚丽上和所用材料的高贵上去反映自身的价值，而且还要求通过建筑装饰表达出主人的意志与追求。于是建筑装饰上单一或者复合主题所表达的内容已经不能达到这个目的，更多样、更复杂的主题组合开始在装饰中出现，如图4.18、图4.19所示。

图4.18　博物纹饰

图4.19 建筑构件雀替中的组合性纹饰

四、古村落传统装饰元素在当代装饰艺术设计中的应用方法

从传统装饰艺术中提取符号元素；寻找传统与现代之间的契合点，将现代设计中各个因素与传统的文化内涵、精神相结合，形成一种文化上的默契。古村落传统装饰元素在当代装饰艺术设计中的应用方法有复制、模仿、变形、重构等方法。

1. 复制、模仿

复制、模仿即在原有的形式特点基础上，对这些符号进行运用。对于艺术性强的图形，可以直接运用，也可以提取其最典型的部分或者用反复拼贴的方式。运用传统元素时应尽量使用同一时期的符号，这样易于表达作品的内涵。

2. 变形

变形即改变传统元素原有的规格、寓意，或者寻找现代流行的观念去解读传统文化，或者寻找东西方国家传统文化的碰撞点进行结合创造，增加装饰效果。

3. 重构

重构即是将部分传统图形进行抽象、变形，或对其进行提炼、组织、整合，按照新的形式进行创意设计。

在现代装饰艺术中运用民族图案中的"形"，首先可从民族图案中提取其形的元素，然后再结合一些构成手段，如打散、切割、错位、变异等方法，将这些提取的"形"元素

进行新的重组。在对原形进行分解、转变和重构的过程中，应将其衍生进而运用到现代装饰艺术之中，这样既能够保留传统艺术的神韵，又能保有鲜明的时代特征。

艺术的联想与巧妙组合，可使其反常的逻辑形式传达出合乎逻辑的寓意，使意象思维在现实与理想两极之间交替出现。在创造中提出假设、幻想、想象与比较，可使创造性思维得到实现（图4.20）。

图4.20　黑陶吉祥花机、二章相合瓶、古风/资料来源：《说陶论艺》

黑陶吉祥花机，陈若菊设计。青铜器中有机的造型、铭文和花纹装饰，对后世产生过深远的影响。作者在青铜觚的造型上加以变化，降低中间转折部分，加弦纹装饰。并扩大铭文的尺寸成为主要装饰，构图自由而单纯。

二章相合瓶，刘方春设计。传说中的哥窑为章生一所开，弟窑为章生二所设，兄弟二人的釉色不同。这是把两种不同的釉色结合在一起，故命名为二章相合瓶。造型风格继承了青瓷和玉器的传统风格，并结合现代陶瓷的造型观念，因而不同于传统哥窑的造型。

古风，杨永善设计。以圆球形为造型主体，为了能够有一定的特点，注意了口部的转折变化，出现多条凹线角和凸线角，并结合用短直线处理直立的颈部，这样就和圆球体的曲线形成对比，使整个造型不单调。装饰纹样吸收唐代石刻上的图案风格，连续相接，形成整体起伏不断的效果。

泥的走向，陈进海设计。用比较自由的泥板成型法，制成这一非规则形的器物，用不同的颜色泥条交叠盘旋成比较随意的装饰，并在空白处用戳刻的方法，造成由点排列构成的肌理，丰富了器物的表层变化，具有抽象绘画的艺术效果（图4.21）。

陶板壁饰，陈进海设计。从20世纪70年代末开始兴起的陶板壁画多为用颜色釉表现具体形象，由于烧成变形，反光效果不很理想。作者的这件壁饰作品则完全利用素陶来

表现的。充分发挥陶的可塑性，作出不同的肌理，利用光影加强表现力，寻求到了一种比较成功的艺术语言。

4. 从文化脉络中寻求切入点

艺术创作过程是一个感悟的过程，不仅是对尺度的感悟、空间的感悟，而且是对人性的感悟。在融入现代语言表现的同时，应注意人文的精神内涵。只有从文脉的角度切入，才能轻松地表达出具有民族特色的设计理念。

长沙香榭湾假日酒店（图4.22）的设计大量采用传统建筑构件元素，强调明清古典的风韵。营造书香雅院氛围，同时触入了西方浪漫思想和休闲乡土气息。以天造地设的江南自然风光为依托，让人处于一个休闲、清纯、典雅的空间。

图4.21　泥的走向、陶板壁饰/资料来源：《说陶论艺》

图4.22　长沙香榭湾假日酒店/资料来源：《室内方案经典》

五、装饰艺术考察与写生作品

装饰手绘作品以及民俗摄影作品欣赏如图4.23至图4.34所示。

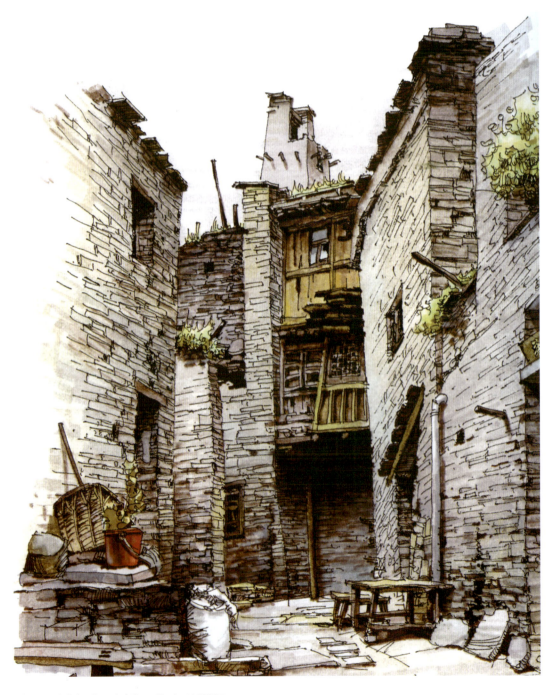

图4.23 夏克梁《石头寨》,绘于四川桃坪

图4.24 夏克梁《木雕》

图4.25 精致的传统窗式样及其丰富的花鸟纹样

图4.26 徐竹初《提线木偶"霸王"》

图4.27 山东潍坊木版画《三头灶王》/资料来源:《首届全国木版年画联展》

图4.28 小镇舞龙/袁成松 摄

图4.29 苗家老人向姑娘们传授刺绣技艺/罗兆勇 摄

图4.30 贵州台江苗族祭祖仪式/李贵云 摄

图4.31 广东汕头屋脊雕塑《打望天岭》/资料来源:《潮汕工艺美术》

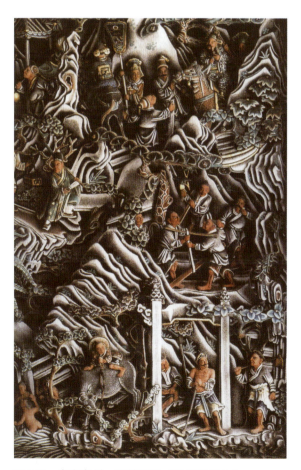

图4.32 广东潮州一门楼石雕《渔樵耕读》/资料来源:《潮汕工艺美术》

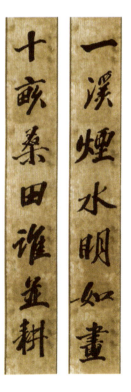

图4.33 一溪烟水明如画,十亩桑田谁并耕

注:"一溪烟水""十亩桑田"将陶渊明笔下的田园风光展现在人们面前,下联的"谁并耕"为反问句,它让人去体会不同于流俗的孤高情怀。

图4.34 浙江明代砖雕门楼

六、能力训练

1. 尝试看一本家谱,找出村落中的地方习俗。
2. 现场手绘你所考察古村落建筑空间中的装饰元素。

项目五　古村落广告宣传考察

知识要求

了解古村落中的传统元素及其内涵。

能力要求

(1) 掌握传统元素在现代广告设计中的应用方法。

(2) 掌握从"写生作品"到"设计图纸"的转化能力。

一、广告设计工作与古村落传统图形调查任务

1. 当代广告设计工作描述

1995年靳棣强利用文房四宝(笔、墨、纸、砚)分别应用于其四幅设计作品中,运用象征着中国传统文化的文房四宝与作品背景"书法"浑然天成,给人以无尽的遐想。作者大胆运用取舍,留出大幅空白以突出画面内容,表现了灵动的空间及浓郁的诗意;所运用的水墨技法能够引导大众产生丰富的艺术联想;将水墨画的独特语言经过了挖掘、提炼、拓展,运用得恰到好处,如图5.1所示。

作为中国文化的传播载体,中国元素拥有着独特的美学特征,中国传统元素如何成为我们的设计词汇?古村落中存在有大量生动的中国元素等待着我们去领悟与挖掘。

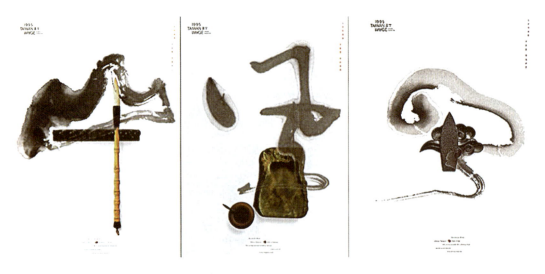

图5.1　靳棣强设计作品

2. 古村落传统元素调查

古村落传统元素调查内容主要包括古村落街道、园林景观、建筑、装饰图案、广告牌、路面、门楼等;关注传统图式在当代广告设计中的应用方法。

二、古村落传统广告宣传符号考察、写生工作过程

总体工作流程为：从古村落中的传统元素入手，通过手绘原样，调查挖掘其艺术文化内涵，尝试设计古村落的宣传简介。

1. 确定主题

村落传统元素非常丰富，如建筑形制及其构件形式、三雕艺术与题材、壁画、对联与书法、明清家具及其漆艺、瓷器及其绘饰、剪纸、服装、门神与年画、节日、村落特产及其老字号、民俗礼仪和习俗、手工艺。每一种元素都有一个发展过程及丰富的文化内涵，调查主题的确定有利于调查的深入。

2. 拍摄与整理思考

从时间、人员分配上看，由于工作量较大，在现场拍摄、调查之前可以建立一个团队，并根据主题确定成员及分工。依据"大方向小细节"的分组原则编成专业课题调研小组，每组大概2～5人，分别负责组织协调和活动安排、考察资料的收集与整理、影像拍摄、图片资料收集和整理。注意主题考察的深度，要考察当地的文化状况，掌握该元素在当地的传承、演变及影响，了解掌握当地该元素的开发情况。

3. 手绘原样

即根据照片手绘，其目的是提升绘画技能及看图能力。

4. 现场绘制

可以提升纹样具体应用的空间感及纹样间的组合关系。

5. 草图绘制创新性纹样及其应用场所

三、古村落中的传统元素

1. 古村落整体形态

古村落山清水秀，气候宜人，小桥流水，阡陌交错，幽雅静谧。这种乡村社会的真实性对于城市居民有很大的吸引力，可以使人们从现代都市的喧嚣中走出来，进入一种田园牧歌式的古老空间，领略东方文化的独特神韵。如今古村落中的许多形象元素被运用到广告设计中来。图5.2为苏州水乡周庄。

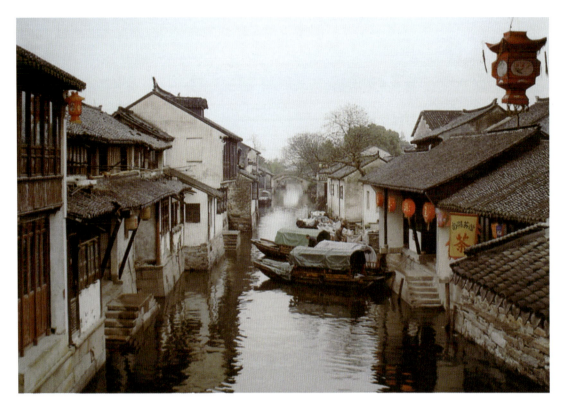

图5.2 江苏苏州水乡周庄

古村落设计巧妙,聚落形态完美,选址巧妙,村落掩映于青山绿水之中,人作天成,与大自然融为一体,具有极高的景观欣赏价值。

2. 民居

传统民居布局合理、结构巧、装饰美、营造精,作为地方文化的物质载体,有极其深刻的文化内涵。它有着丰富的造型轮廓、朴素淡雅的建筑色调、规整的平面布局、紧凑通融的天井庭院、精致优美的雕刻装饰和古朴雅致的室内陈设,如图5.3、图5.4所示。

3. 民俗

许多村落至今保存着敦厚淳朴的民风民俗,散发出浓厚的乡土气息。如在徽州,其方言错综复杂,休宁人穿衣裳称为"著衣裳"、妹妹称为"令妹",绩溪方言把妇女称为"孺人"、心情舒畅说成"通泰";饮食文化上,招待客人的宴席,通常是四盘四碗,四盘为荤菜,四碗为素菜,意为"事事如意";岁时节日民俗也具有独特的乡土魅

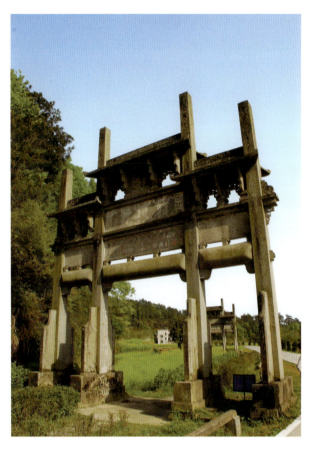

图5.3　安徽村落入口牌坊　　　　　　　图5.4　安徽西递西园庭院园林

力,如"初一朝"(春节)、"孩儿节"(端午节)、"六月六"、"七月半"等。

4. 图案

传统图案装饰富有传统文化色彩和欣赏价值,它融人文性与审美性于一体,这都源于中国装饰艺术的象征性创作表现手法,"图必有意,意必吉祥"就是这种象征意义的极端发展。古民居雕刻等装饰艺术显得亲切实用、直白通俗,高度融合民俗的吉祥主题(图5.5～图5.8),其形式大致分为利用谐音造型、引申移情、隐喻象征三种。

谐音造型:如鹿(禄)、蝙蝠(福)、花瓶(平安)、鱼(余)、莲(廉)、笙(升、生)、蜂猴(封侯)等。

引申移情:如龟鹤(长寿)、鸳鸯(恩爱)、牡丹(富贵)、石榴(多子)、浮萍(淡泊)、岁寒三友(高洁不屈)等。

隐喻象征:如鲤鱼跳龙门意在登科;妙笔生花意在文章畅达;窗栏上的冰梅纹意喻梅花香自苦寒来,暗指寒窗苦读。神话传说、历史典故的题材往往是直接取其内涵的佳意,表达信仰和祈愿,如龙凤仙神、帝王将相、竹林七贤、和合二仙、诗书传家等。

5. 传统纹饰与寓意

(1) 六合同春：又名"鹿鹤同春"。"六合"泛指天下，"六合同春"即指天下皆春，万物欣欣向荣。因"鹿"与"六""鹤"与"合"谐音，图案常画鹿、鹤；"春"的寓意则用花卉、松树、椿树等来表达。

(2) 四季平安：图案由四季花和瓷瓶组成。民间常把四季花作为四季幸福美好的象征，加上"瓶"与"平"谐音，故该图案寓意四季康泰，安居乐业。

(3) 福禄：中国古代典籍中把爵禄富贵和生活富足作为人生成功的标准。民间装饰纹样多用蝙蝠(福)、梅花鹿(禄)谐音来表示。

(4) 寿星：一种说法，寿星是星座名，即作为长寿老人象征的老人星，也有人说寿星是历史上被神化为道教始祖的老子。

(5) 岁寒三友：指松、竹、梅。松、竹经冬不凋，梅迎寒开花，从宋代起就被合称为"岁寒三友"，寓意自强不屈，品格清高。

图5.5 浙江江山黄氏宗祠门楼木雕

(6) 四君子：指梅、兰、竹、菊。一般被借以表现正直、自谦、纯洁而有气节的精神，文人高士常借此表现自己清高脱俗的情趣或作为自己做人的鉴诫。

(7) 事事如意：图案由双柿(或狮子)、如意(或灵芝)组成。"柿""狮""事"谐音，双柿或双狮即寓意"事事"，加上如意或灵芝，即寓意事事如意。

(8) 平安如意：图案由花瓶和如意组成。"瓶"与"平"谐音，如意插在花瓶中，寓意平安如意。

(9) 象纹：写实的动物纹饰，寓意太平。在殷商、西周、春秋战国时期已被应用，富含凝重典雅又神秘古老的精神内涵。在民俗中常有万象更新的寓意。

(10) 云纹：有"如意云"和"四合云"等多种，寓意象征高升和如意，是装饰图案中运用极其广泛而自由的一种。

(11) 兰花：中国古代认为久服兰草可以健身不老、辟除不祥，且只有品德高尚的人才可以佩戴兰花，传统上常用幽谷兰花比喻隐逸的君子。

(12) 回纹：是由陶器和青铜器上的雷纹演化而来的几何纹样，寓意吉利久长，苏州民间称之为"富贵不断头"。回纹图案主要用作边饰或底纹。

图5.6 花鸟纹饰

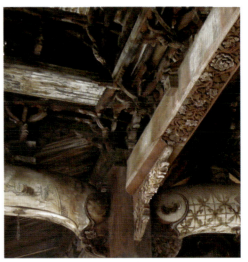

图5.7 浙江龙游民居苑门楼砖雕　　　图5.8 建筑色彩与空间

（13）百寿图：寿字是民间广泛用来祈祝健康长寿的字花。摹写古今百种"寿"字即组成"百寿图"。

（14）莲花：寓意"圣洁、吉祥"。莲花纹样表现形式众多，造型有单枝、连续、仰莲、覆莲等，是古代广泛应用的寓意图案。

（15）博古纹：北宋有《宣和博古图》三十卷，于是后人将摹绘瓷器、铜器、玉石、画卷等古物的画叫做"博古"，也有画上点缀花卉、果品的。博古纹寓意清雅高洁。

明清民居三雕题材多有寓意，常被赋予社会礼制教化的作用。我们也应看到，寄寓人们吉祥如意和追求美好生活的理想和愿望的方法是多样的，在不同的时间段，设计者会根据当时的文化背景对同一内涵采用不同的表达方式，如对明晚期"福禄寿喜"的表达，通常采用蝙蝠、鹿、松树、宝相花，而在清初时则通常采用文字与人物持不同的代表物品来表达。这种采用新方式的寓意离不开历史文化的发展，适应民间的表达方式不等同于要采用传统寓意形式。

四、古村落传统图形在当代广告设计中的应用

中国元素在当今设计领域的兴起是中国传统文化的强势崛起的折射。传统元素作为一种符号对当代设计有着巨大的文化意义。

2006年10月末，在昆明中国广告节上的首届"中国元素"国际创意大赛，一部分优秀的中国广告人、创意人打出了"中国元素"的概念，提倡在广告创意中应用民族手法

以此重建民族自信心。"中国元素"让我们站在民族角度，重新认识和挖掘中国传统文化的精华并进行现代化应用。一些中国企业，也开始尝试在广告中加入"中国元素"。

(一) 传统视觉元素在现代广告设计中的应用方法

1. 借形为饰

"借形为饰"就是将传统图形进行取舍、简化，取其局部或部分，以一种符号的形式运用于现代平面作品。这种方法可以把传统元素用现代构成的方式进行重构、打散，把所引用的元素做点线面的布局。同时利用现代科学技术表现肌理质感，造成对观者的视觉冲击，使观者产生既熟悉又陌生，既传统又现代的新鲜感受。

这款标志用"唐"字的篆书作为基本创意，在字体外部进一步变形，仿照了传统的青铜器造型。很多传统器物的造型具有很强的艺术性，借鉴后起到了事半功倍的效果。"酒杯"(古名为爵，古代酒器之一)这一形式也很好地凸显了企业的经营特点，如图5.9所示。

2. 借形延意

"借形延意"就是借助传统视觉元素，使其不仅在设计中起到一种符号的作用，更重要的是把该元素在传统中的寓意加以引申，使它符合现代人的审美意念。

盘长是佛教传说中的八宝之一，人们视之为吉祥之兆，在中国传统装饰上应用很广。盘长寓意回归一切，是长寿、无穷尽的象征。联通标志取其"源远流长，生生不息，相辅相成"的本意，喻示联通公司的通信事业无以穷尽，日久天长。联通标志中间的十字交叉和传统的盘长不同，取其四通八达之意。这一改动既区别于传统，又突出了联通公司网络通达的概念，如图5.10所示。

香港凤凰卫视中文台台标设计借用了中国传统图案中的凤鸟形象。凤凰在中国传统文化中象征尊贵、崇高和贤德，含有喜庆、吉祥的美好事物，在国人眼中具有独特的魅力。台标的结构采用中国传统"喜相逢"的结构形式，两只凤鸟的翅膀相对旋转，极富动感，鲜艳的色彩，也体现了现代媒体有强烈视觉感的特色，如图5.11所示。

中国2008年申奥标志以富有现代风格和民族象征意义的五环、五星为基本形象，隐喻中国传统民间工艺品"中国结"及中国传统太极文化，其形式简洁流畅，在视觉效果上类似一个打太极拳的人形，十分巧妙地将中国特色、北京特点和奥林匹克的精神元素结合在一起，且富有动感和现代感，完美地体现出更快、更高、更强的体育精神，给国际奥委会官员们留下了深刻的印象，如图5.12所示。

图5.9　唐缘酒店标志

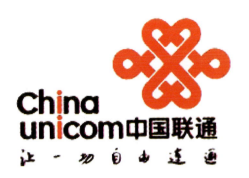
图5.10　中国联通标志

图5.11　香港凤凰卫视中文台台标

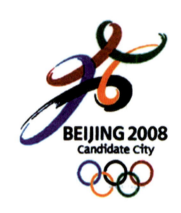
图5.12　中国2008年申奥标志

(二) 中国"言、象、意"与广告设计

传统中的"谐音"是指在语言的发声过程中有相近或相同的音调，以图形中的物象发音类比表现事物的语音，进而达到作者本意的目的。像"五福捧寿"用五只蝙蝠捧着一个大寿桃，就是利用谐音的方式来表达人们的心愿。

传统视觉元素的寓意是借助其他事物来寄托或隐藏作者的本意，假托某种自然的物或事，来昭示、寄托要表达的意念。传统图像中这种表现手法最多，如梅、兰、竹、菊等图案就是这种形式。

在广告当中，意也就是一则广告作品通过表现手法和各种要素的组合所要呈现给受众的广告含义，是广告创意的所表达出来的意义、功能、概念或观念。

广告创意表现及表达可以按照"言、象、意"的程序进行运作，形成广告作品，而最终形成情感上或是功能上的诉求，用于对受众传播。

运用中国传统的"言、象、意"的现代广告设计基本流程如下。

中国元素参与到广告语言表现中，它可以作为原型不加改变的呈现，或是形象中的某些要素被其他元素替换；也可以是某个要素融入其他不同的形象中。

中国形象元素通过简单的外延表意、具有深刻象征内含和象征表意，形成审美或心灵感悟的意境表意或是内涵和意境的双重表意作用。最终形成广告创意所要表达的意义，表达出一定的功能、概念和情感，从而切中情感和功能的诉求点，向受众传播广告信息，如图5.13所示。

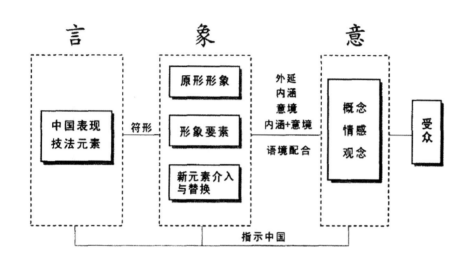

图5.13 言、象、意广告设计流程图/资料来源：《言象意.符号学与国际广告》

中国移动"剪纸三星篇"广告以中国特有的民间剪纸艺术技法表现出来，整个广告生动热闹，传递出喜庆的氛围；广告中所表现的"福禄寿"三星源于中国"三星报喜"的吉祥之象，福星带来好运和福气；禄星带来财富金钱；寿星老人带来健康长寿。"福禄寿"三星是数千年来黎民百姓心目中最受喜爱的神仙，有福禄寿三星照耀，人间充满喜悦祥瑞之气，因而广告也呈现出祥瑞之气。更有意思的是"福禄寿"三星在广告中是抱着移动电话来到人间，文案"有事常联系，没事常联系，有事没事常联系"，表达经常联系能够带来"福禄寿"的喜气。这一百姓日常生活中的话语，一方面体现出了广告的诉求，新年使用移动通信大家多多联系；另一方面，多联系也体现中华传统文化注重人际交流、广积人脉的一种"和合""合气"的思想。

在法兰克福车展上，吉利大量运用了中国元素，其以中国的国花(大朵盛开的淡粉色牡丹)为背景，以"美人豹"第三代产品主打"中国龙"的概念；其车身前脸设计类似于中国的京剧脸谱；展品旁是12位著名演员盛装演出《哪吒闹海》《霸王别姬》《美猴王大闹天宫》等中国经典剧目。大量中国元素在吉利品牌"宣传自主品牌和技术创新"的主题大旗下次第展开，在国际市场上鲜明地表明了自己的身份与力量。

五、广告设计与写生作品

写生与广告设计作品欣赏如图5.14至图5.24所示。

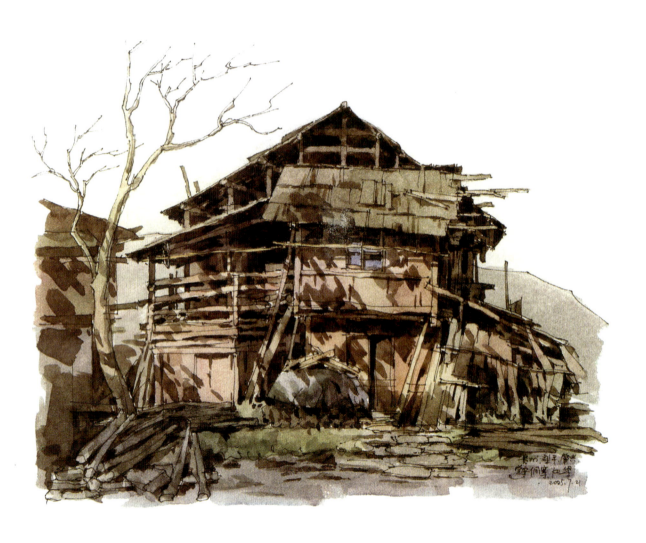

图5.14 建筑写生/夏克梁

项目五　古村落广告宣传考察

图5.15　风景写生/夏克梁

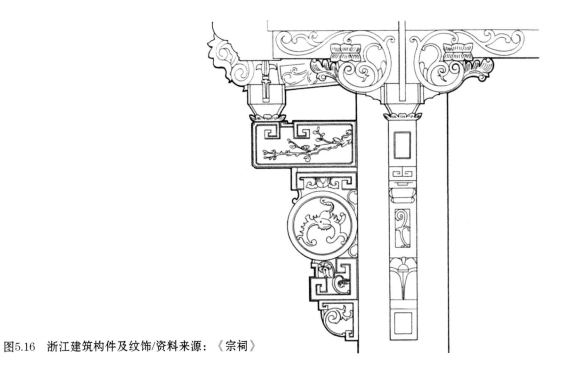

图5.16　浙江建筑构件及纹饰/资料来源：《宗祠》

艺术考察与写生

图5.17　静物写生/夏克梁

图5.18　浙江龙游高岗起凤门楼牛腿木雕/资料来源：《宗祠》

112

图5.19 非得海参肽

将海参与汉字融合进行标志设计。痛快淋漓的字体和惟妙惟肖的海参形象令人难忘。设计者巧妙利用中国书法进行设计，具有强烈的民族文化和特色。

图5.20 可口可乐

可口可乐中国本土化的广告创意表现，主要集中体现在广告的创意表现中，对代表中国文化的元素进行了充分的挖掘和运用。可口可乐从1999年开始在中国春节推出的贺岁广告"风车篇"，2000年推出"舞龙篇"，2001年新年推出具有中国乡土气息的"泥娃娃阿福贺年"广告片。

图5.21 国酒珍藏/任利波设计

图5.22 享受原汁原味音乐碗篇/邹永柳

图5.23 公益广告社会公德折扇篇/潘阳

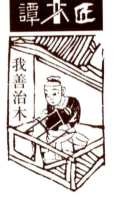

图5.24 谭木匠品牌设计

谭木匠整个CIS体系包括字形标志、图形标志、专卖店、产品及包装等。刨子和角尺构成识别力极强的"木"字。字形标志在古朴严谨中透着浪漫的气息，标准图案中工匠的表情和动作及稚拙的笔法都充满了人类童年时期的率真。弘扬中华民族文化，具有民族特色，体现时代精神：谭木匠本身就是中华民族手工业的典型代表。大工业文明湮没了我们的今天，谭木匠表现了对传统手工业文化的眷恋。

六、能力训练

1. 画一张商业老街速写，注意招牌，并文字说明招牌种类。

2. 写一份古村落的简介。

项目六　实践归来"作品"考察

知识要求

(1) 了解展板制作方法。
(2) 了解综合作品展的开展程序。

能力要求

培养书写"传统艺术品的设计说明"的习惯。

一、实践归来工作与工作任务

1. 工作描述

写生归来以后需要做的有三件事：整理、完成考察、上交写生本、写生报告，以及举办小型写生展。对于小型写生展览的主持者而言，当写生作品较多时，该如何挑选？如何总结写生课程？如何办写生展？

2. 工作任务

古村落艺术考察、写生归来的工作内容主要包括：整理并延续个人写生作品集；进行传统设计理念的专项讨论及PPT汇报；办综合作品展览。

二、写生归来整理工作及其过程

现有写生本中的作品是小型写生作品展的重要内容；考察报告是小型写生作品展主题的有机组成部分；写生作品展不仅是以作品为载体的技法交流，更是传统符号在当下重新诠释的展示。写生归来的工作主要包括以下内容。

(一) 延续写生内容

许多人将写生仅仅作为一门阶段性的课程，认为写生课程的结束也意味着写生本的结束。实际上，对于艺术设计专业角度看，写生课上的许多作品会存在一些问题，我们需要注意以下几点。

(1) 多看并多临摹照相机拍摄的图片。

(2) 回忆写生感受，多评价传统艺术品。

(3) 对以前的写生作品多作默写，建立自己的形象词汇库。

(4) 多临摹、多默写一些优秀写生作品与传统设计案例(图6.1、图6.2)。

坚持长期的临摹、写生、默写，是收集素材、提升概括的造型方式和率性用笔方法的手段，更是用笔辅助思考，用线条表达内心世界的方法，也有利用于用传统艺术来滋养自己的设计思想。

图6.1　浙江小门楼　　　　　　　　　　　　　　图6.2　福建小门楼

(二)考察报告的形成与传统艺术品内涵的专项讨论

1. 撰写考察报告

考察报告主题主要包括写生作品的技法、写生对象的设计内涵及在考察过程中的心理感受。

2. 写生归来的专项讨论内容

(1) 绘画速写技法。

(2) 古村落传统艺术作品的文化内涵。

三、作品展

对于企业而言，展会是企业用于推销自己的一种形式，展会的最终目的是想要寻找客户资源，从中得到效益。由于展会是公司进行营销的一种手段，展会之后得到的客户、市场资料也是一份财富。

写生作品展不同于一般的商业性展会，它更具一定的交流性质，包括写生技法、考

察内容。前者可以直接从作品中选择较好的作品；后者需在作品加上"内涵介绍"。有些主题性写生作品展需要根据一定的调查内容来组织作品。主题性写生作品展的具体程序如下。

1. 前期准备工作

(1) 确定参加会展交流的主题、并选择出相应的参展作品。每一个会展都会有一个大的主题，以及以此为中心的几个小主题，大主题决定参展的小主题，并根据主题选择在展会上需要的作品或经排版过的作品。如围绕"某古村落写生成果展"这个展会大主题，可以划分"古村落规划、建筑、园林庭院、室内、明清家具、古村落宣传历史等"的小主题，并在此基础之上，选定相应的写生作品，有些还有必要作出相应的排版。

(2) 会展的时间：根据时间做出一个计划安排表，合理安排各项事务。

(3) 会展的地点：安排一些多人交流的会议桌。

(4) 参加会展的单位或部门。

(5) 结合会展主题，做一些海报宣传，包括会展门口的大海报，其他地方宣传的小海报与展厅内播放的宣传片。

2. 展厅内的摆设

(1) 展览会中，展板制作与作品装裱水准的高低直接影响着参观者驻足的脚步，所以这两个环节很重要。

(2) 展板的设计制作：展板的设计应该体现明朗、活泼的格调和气质，运用明亮的色彩。

(3) 展厅内的摆设：在展台内还应设置饮水机，供行人饮用，设置一些椅子供行人休息。

(4) 注意照明器材、展厅色彩搭配、灯光照明的效果。

(5) 在适当的地方配备一台播放宣传片的多媒体设备。

3. 宣传工具的制作

(1) 宣传片的制作：现场如果有大屏幕，要制作主题形象的宣传片。

(2) 宣传折页的制作：摆放在展区的展台处。

(3) 展板内容的制作：背景板的宣传材料和图片的提供。

(4) 视频播放内容的制作。

4. 其他

(1) 在展会过程中可适当安排一些与观众交流互动的环节。

(2) 展会后注意信息资料的整理，包括留言簿。

(3) 展览规模较大时应成立组委会与联系点，派专人到会展现场值班，负责受理跟踪报道、咨询和处理现场事宜(包括布展、开展、撤展期间)。

四、展　板

展板设计作品如图6.3至图6.8所示。

图6.3　展板设计1

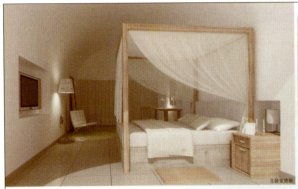

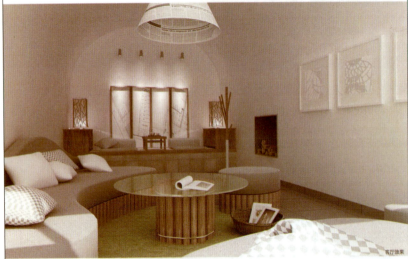

图6.4　窑洞改造设计展板

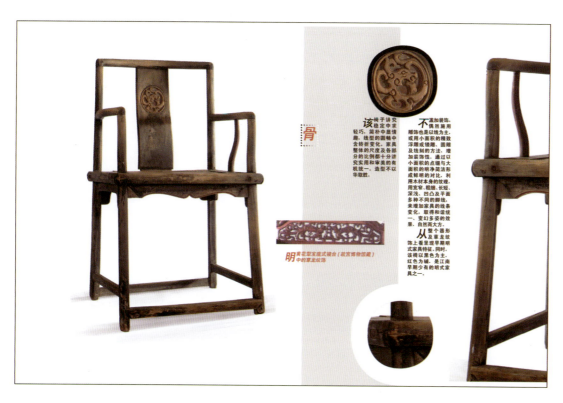

图6.5 展板设计2

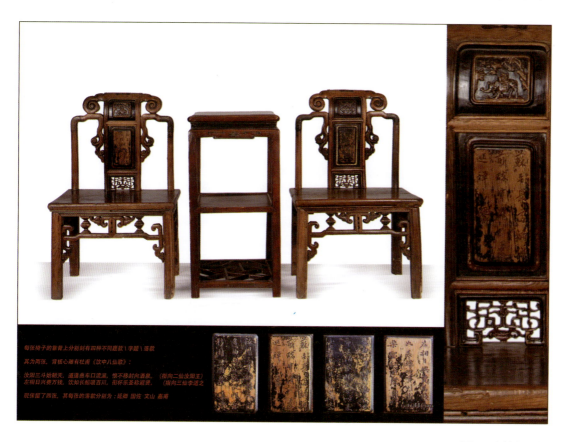

图6.6 展板设计3

水墨·青花——为传统赋予新元素

图6.7 展板设计4

图6.8 展板设计5

五、能力训练

1. 通过网络调查关于中国元素的一些活动与竞赛项目。
2. 简述中国元素应用的意义。

附 录

一、水乡村落

小桥、流水、人家，古朴、清纯、宁静，这是江南水乡古镇的特色。这些古镇地处长江下游的"小江南"范围，主要分布在江苏南部、浙江杭嘉湖和毗邻的绍兴、上海一带的水网地区。水乡古镇以水见长，水是它们的灵魂。这些古镇河道纵横交错，或以水巷小桥见长，或以沿河廊街闻名，或以河上水阁著称。

1. 周庄

周庄位于江苏省昆山市西南。"镇为泽国，四面环水"，被誉为"梦里水乡"，古称贞丰里。周庄整体布局由几条"井"字形的河流分隔成块，又由众多小桥连接。全镇以河成街，桥街相连，依河筑屋，古色古香，水镇一体，呈现一派江南水乡"小桥、流水、人家"的古朴幽静。

2. 西塘

西塘早在春秋战国时期就是吴、越两国的相交之地，故有"吴根越角"和"越角人家"之称。西塘古镇中临河的街道有总长近千米的廊棚，就像颐和园的长廊一样。古镇在春夏秋冬、晴阴雨雪的长久年代里，始终呈现着一幅"人家在水中，水上架小桥，桥上行人走，小舟行桥下，桥头立商铺，水中有倒影"的不断变幻的水乡风情画。

3. 乌镇

主要有茅盾故里、修真观、昭明皇太子念书处、唐代古银杏、转船湾、双桥等。西栅老街是我国保存最完好的明清建筑群之一。全镇以河成街，桥街相连，依河筑屋，深宅大院，重脊高檐，河埠廊坊，过街骑楼，穿竹石栏，临河水阁，古色古香，水镇一体，呈现一派古朴、明洁的幽静。

二、山地村落

山地村落的选址大多严格遵循中国传统风水规则进行，山水环抱，山明水秀，追求理想的人居环境和山水意境。其中的宅第建筑结体多为多进院落式集合形式(小型者多为三合院式)，体现了"聚族而居"的特征。村出入口处栽有高大樟树、槐树或银杏树，青山、绿树、碧水、白墙、黑瓦，人居与自然环境组合成诗意的栖居。

因各村落的自然、经济及社会文化环境的差异，其建筑材料、形型、装饰、功能、

层次也各有不同。传统山地村落从选址、设计、造型、结构、布局到装饰美化都集中反映了山地特征、风水意愿和地域美饰倾向。民居外观整体性强，高墙封闭，马头翘角，墙线错落有致，黑瓦白墙，色泽典雅大方。装饰重清砖门罩、石雕漏窗、木雕楹柱与建筑物融为一体，使房屋精美如诗。即使同一种建筑，在不同的古村落也有迥异的表现手法。

1. 浙江省诸葛八卦村

诸葛八卦村整个村落以钟池为核心，八条小巷向外辐射，形成八卦形式。村内现保存完好的明清古建筑有200多座。专家学者们称其为"江南传统古村落、古民居典范"。

2. 浙江省龙游县志棠镇

志棠镇，与金华的兰溪市诸葛镇、杭州的建德市大慈岩镇接壤，这里较为集中地保留了三十余处文物价值很高的明代厅堂建筑。根据文保资料显示，此镇范围内的明代厅堂建筑中有两处属浙江省文物保护单位：志棠镇儒大门村三槐堂(明万历)、志棠镇杨家村关西世家(明万历)。陈志华教授曾把他二十年前在志棠镇等地测绘古建筑的经历看做"研究乡土建筑一个触发的机会"。志棠镇的明代厅堂在"三雕"工艺上远不及当地清代和民国初的同类建筑，但它们沿袭了一些宋元以来的古老木作。

3. 建德新叶村

新叶村至今完好地保存着16座古祠堂、古大厅、古塔、古寺和200多幢古民居建筑。由于其年代久远，建筑类型丰富，被海内外古建筑专家誉为"中国明清建筑露天博物馆"。新叶村的整个群落建筑，以五行九宫布局，包含着我国传统的天人合一的哲学思想。

4. 兰溪芝堰村

芝堰村被称为"江南小丽江"。全村拥有"衍德堂""孝思堂""承显堂"等古建筑近百座，且明、清、民国三个朝代的建筑集于一村，堪称"典型的中国古民居博物馆"，被古建筑研究专家誉为元、明、清、民国建筑研究的"活化石"和"四朝建筑瑰宝村"。代表性建筑有"孝思堂""衍德堂""济美堂""成志堂"等。这些建筑结构别具特色，保存也较完整。

5. 浙江省江山市廿八都

浙江省江山市廿八都地处浙、闽、赣三省交界，历史上是边区的重要集镇，素有"枫溪锁钥"之称。

1100多年前，黄巢在浙、闽之间的崇山峻岭中开辟了一条仙霞古道，从此四周关隘拱立、大山重围的廿八都成了历代屯兵扎营之所，兵家必争之地。镇区有许多保存完好的明清古建筑，富厚多彩的人文景观，古朴浓郁的民俗风情，独特厚重的文化积淀，使

古朴肃静雅致的廿八都在现代文明的包围中显得异样夺目。

6. 浙江省俞源村

俞源村的居民布局按中国古代的天体星象图"天罡引二十八宿，黄道十二宫环绕"来排列，与1974年在河北宣化辽墓中出土的星象图的排列完全一致。俞源村名胜古迹甚多，有始建于南宋的圆梦胜地"洞主庙"，也有建于元代的"利涉桥"。总体而言，明代的古建筑居多，建筑体量大，做工精致，墙上壁画保存完好，独具江南风格。

7. 安徽黄山市西递村

西递村东西长700米，南北宽300米，居民三百余户，人口一千多人。因村边有水西流，又因古有递送邮件的驿站，故而得名"西递"，素有"桃花源里人家"之称。

8. 安徽宏村

宏村位于安徽省黟县东北部，始建于南宋绍兴年间(1131年)，至今800余年。它背倚黄山余脉，云蒸霞蔚，融自然景观和人文景观为一体，恰似山水长卷，被誉为"中国画里的乡村"。

9. 婺源

婺源地处赣东北，与皖南、浙西毗邻，被誉为"中国最美丽的农村"。它的美，除了拥有迷人的峰峦、幽谷、溪涧、林木、奇峰、异石、古树、驿道、亭台、廊桥、溶洞和鸟类之外，还有较多的古民居建筑。

10. 南屏村

南屏村位于安徽省黄山市黟县县城西南约4公里处，明代已形成叶、程、李三大宗族齐聚分治的格局。特别是清代中叶以后，南屏村步入鼎盛时期。

南屏村至今仍完好保存有36眼井、72条巷和300多幢明清古民居。"奎光堂""叙秩堂"等祠堂结构庞大，气势恢宏；"慎思堂""冰凌阁"等民居端庄典雅，风格各异；近些年来，《菊豆》《卧虎藏龙》《复活的罪恶》《大转折》《中国命运的决战》《芬妮的微笑》《历史的天空》等一些著名影视剧先后在南屏村拍摄，使得该村的知名度不断提高，被影视界誉为"中国影视村"。

11. 呈坎村

呈坎村位于徽州区北部，被南宋著名哲学家、教育家朱熹称为"呈坎双贤里，江南第一村"。

呈坎村依山傍水，融自然山水为一体，是一个天然外八卦和人文内八卦巧妙而完美结合的神秘古村落。整个村子格局按九宫八卦式而建，房屋呈放射状排列，向外延伸八条街巷，将全村分成八块。有罗东舒祠、长春社、罗润坤宅等国家和省级文物。

三、古建筑迁移保护集区与古城镇

1. 潜口民宅

潜口村位于安徽省黄山市徽州区区政府所在地岩寺镇北约7公里处，依山傍水，环境优雅，是闻名徽州的文化古镇，现存有许多异地迁移的古建筑。潜口民宅是一座徽州明、清两代民宅建筑艺术博物馆，分为明园和清园两部分，面积共1.6万平方米。主要建筑有荫秀桥、石牌坊、善化亭、乐善堂、曹门厅、方观田宅、司谏第、吴建华宅、方文泰宅、苏雪痕宅等，是研究中国古建筑史和建筑学的珍贵实例，被誉为"我国明代民间艺术的活专著"。

2. 龙游民居苑

龙游民居苑位于浙江省衢州市龙游县市郊。民居苑内的主要建筑有"聚星堂""高冈起凤""劳氏民居""邵氏小厅"等，与周边的姑蔑文化公园及龙游商帮主题公园遥相呼应，和谐地成为具有人文内涵和景观价值的景点。

3. 歙县古城

歙县古城是一座具有2000多年历史的三朝古城，也是中国三大地方学派之一"徽学"的发祥地，被誉为"东南邹鲁，礼仪之邦"。现有建筑：东谯楼、南谯楼、许国石坊、斗山街、太白楼、新安碑园等。

4. 丽江古城

云南丽江古城已有800多年的历史，始建于宋末元初，古城总面积3.8平方公里。丽江是中国大西南地区茶马古道和古丝绸之路的一个重要集散地和交通枢纽。

丽江古城以四方街为中心放射状布置6条主要街道，主街道再有数十条街巷向外延伸，其间又有多个小广场，形成了疏密有致的开放式格局。

四、地方特色建筑

1. 云南"一颗印"

云南一些村落里，有一种造型独特的民居，多采用对称布局，由正房、耳房和入口门墙围合而成，看上去颇像一颗方正的印，因此而得名。

2. 江南天井院

江南有许多合院，四面的房屋被连结在一起，中间围出一个小天井，叫做"天井院"。有的是三面房屋一面墙围起来的，有的则是四面房屋围合而成的。其正屋一般为三开间，中央那间叫做堂屋。堂屋不仅大，最独特的是没有门，没有窗，与天井直接连通，让采光和通风变得好起来。其他凡是有门窗的屋子，门窗大都开向天井，外墙上只有很小的窗户，所以整个合院采光和通风的"重担"，就都落在高而窄的天井上。

附图7.1 特色建筑/资料来源:《中国国家地理》

3.客家圆楼

福建永定县有座承启楼,其直径达62.6m,里外有四环之多,最里面的一环是全楼的祖堂。其他房屋没有正房、厢房、前院后院或者大小之分,全都朝向祖屋。福建古时战乱频繁,宗族械斗时有发生,为了获得安全,族人们往往聚族而居,并且就地取材,用当地的森林木材、山石和泥土等打造出形状多样的土楼,"圆楼"便是其中造型最奇特的一种。

4.碉楼"机关"

广东开平碉楼,是一种很独特的建筑,看起来像碉堡,而其建筑风格中西混搭。碉楼主要是拿来防备敌人的,但也可以居住,因此它比普通民居高,也更厚实坚固;窗比民居开口小,外面有铁板门窗。这样的设计,使得它既不怕盗匪凿墙,也可抵御火攻。

5. "地下四合院"与窑洞

所谓"地下四合院",其实就是窑洞中的一种。陕甘地区的窑洞,都是农民拿一把铁锹,靠着山或山崖横向挖个带有圆拱顶的洞,在洞口安上门窗就成了。而在洛阳一带有另一种窑洞,其在平地上向下挖出个七八米深的方坑,再在坑内向四壁挖洞,这样就成了一个地下四合院。这种四合院被敦厚的黄土包裹着,隔热、保温、冬暖夏凉。

五、表一:建筑、民俗调查表

文　　物	说明文字或图片	备　　注
简介(包括地理位置、数量等)		
保存状况描述		
损毁原因描述(包括自然因素和人为因素)		
周边环境描述(自然和人文)		
与文物相关的资料记载		
图像拍摄与记录(具体到人、几张、拍摄文物全貌还是局部等)		
建议或思考		

六、表二：艺术考察计划书

1. 调研主题

考察某民居、祠堂，透视当地人文历史。

2. 调查主要地点与时间

3. 组员及分工

指导教师：

组员：

组员分工：

×××：做本组路线安排，统筹工作，与当地领导、贤达交流。

×××：负责搜集准备与本组主题相关的资料。

×××：负责摄像、宣传工作。

×××：负责对与主题相关实物等（如祠堂、文庙等）进行考察和解读。

×××：负责与当地的交流及记录考察中的采访情况。

×××：负责相关后勤事宜。

分工只是根据组员的专业及经验等方面有所侧重而已，整体工作则需要本组全体成员积极参与、相互协作、共同完成。希望本组成员在考察过程中充满热情、主动认真、团结互助；在考察结束后认真总结分析，将成果条理化、书面化。

4. 调查内容及形式

本小组主要通过对文庙、民居、祠堂等传统艺术实物的考察及当地居民的采访，了解当地人文历史及当代发展情况。

(1) 对当地文庙、祠堂等实物进行拍摄、考察与记录，尽可能掌握第一手资料。

(2) 通过专题座谈、导游讲解、乡野访谈、入户调查等多种方式，从历史学、民俗学、人类学等多角度考察传统艺术品及背后的思想。

5. 可行性分析

(1) 本组的主题及分工都是根据本组成员的专业及特长确定。

(2) 出发前，本组成员将组织讨论确定调查方案，并根据确定的方案及分工各组员认真准备，为顺利完成本组调查工作打好基础。

(3) 本组成员将在下乡前，做好充分准备；考察过程中，听从集体安排，努力认真完成各项调查活动；考察后，认真整理分析调查结果，整理写生作品。

参考文献

[1] 夏克梁. 印象建筑:夏克梁建筑写生创作[M]. 南京:东南大学出版社,2007.

[2] 卢健松,姜敏. 从速写到设计——建筑师图解思考的学习与实践[M]. 北京:中国建筑工业出版社,2007.

[3] 梁思成. 建筑文萃[M]. 北京:生活·读书·新知三联书店,2006.

[4] 卢国新. 建筑速写写生技法[M]. 石家庄:河北美术出版社,2010.

[5] 陈志华,李秋香. 宗祠[M]. 北京:生活·读书·新知三联书店,2006.

[6] 黄浩. 江西民居[M]. 北京:中国建筑工业出版社,2008.

[7] 胡景初,方海,彭亮. 世界现代家具发展史[M]. 北京:中央编译出版社,2005.

[8] 李道增. 李道增文集[M]. 北京:中国建筑工业出版社,2006.

[9] 杨永善. 说陶论艺[M]. 哈尔滨:黑龙江美术出版社,2001.

[10] 田卫中. 传统元素商业设计[M]. 北京:北京大学出版社,2011.

[11] 陆小赛. 16-18世纪钱塘江流域建筑构件及其装饰艺术[M]. 杭州:浙江大学出版社,2013.

[12] 楼庆西. 中国古建筑二十讲[M]. 北京:生活·读书·新知三联书店,2001.

[13] 刘沛林. 古村落:和谐的人聚空间[M]. 上海:上海三联出版社,1997.

[14] 丁锋,王瑞芹. 装饰艺术设计[M]. 南京:南京大学出版社,2010.

[15] 彭一刚. 传统村镇聚落景观分析[M]. 北京:中国建筑工业出版社,1994.

[16] 陆元鼎. 中国传统民居与文化——中国民居学术会议论文集[M]. 北京:中国建筑工业出版社,1991.

[17] 彭军,赵世勇. 手绘江南古镇[M]. 天津:天津大学出版社,2009.

[18] 朱永春. 徽州建筑[M]. 合肥:安徽人民出版社,2005.

[19] 丁俊清,杨新平. 浙江居居[M]. 北京:中国建筑工业出版社,2009.

[20] 陆林,凌善金,焦华富. 徽州古村落[M]. 合肥:安徽人民出版社,2004.

[21] [美]伯特·多德森. 素描的决窍[M]. 蔡强,译. 上海:上海人民美术出版社,2011.

[22] 王仲奋. 浙江东阳民居[M]. 天津:天津大学出版社,2008.

[23] 张仲一. 徽州明代住宅[M]. 北京:中国建筑工业出版社,1975.

[24] [德]普林斯,迈那波肯. 建筑思维的草图表达[M]. 赵巍岩,译. 上海:上海人民美术出版社,2005.

[25] 陈志华,李秋香. 诸葛村[M]. 北京:清华大学出版社,2010.

[26] 中国美术家协会环境设计艺术委员会. 为中国而设计:第四届全国环境艺术设计大展作品集[M]. 北京:中国建筑工业出版社,2010.

[27] 梁思成. 中国古建筑调查报告[M]. 北京:生活·读书·新知三联书店,2012.

[28] 刘圣辉摄影,悠悠撰文. 新古典风格[M]. 沈阳:辽宁科学技术出版社,2004.

[29] 北京吉典博图文化传播有限公司. 室内方案经典[M]. 武汉：华中科技大学出版社，2008.

[30] 朱家溍. 明清室内陈设[M]. 北京：紫荆城出版社，2004.

[31] 阮仪山. 现代建筑与传统城市和谐对话[J]. 建筑学报，2008，(4).

[32] 王竹. 地区人居环境营建体系的研究与界定[J]. 华中建筑，2010，(2).

[33] 汤剑炜，罗朗. 外出采风写生课程之门槛[J]. 艺术百家，2007，(5).

[34] 曾红. 漫谈界画[J]. 东南文化，2002，(12).

[35] 王雪丹. 两宋界画风格比较[J]. 西南民族大学学报·人文社科版2004，(7).

[36] 吴自立. 关于下乡写生教学的思考[J]. 美术观察，2009，(4).

[37] 清新自然东方神蕴[J]，家具与室内装饰，2008，(8).

[38] 寻踪营造学社之路[J]，中国国家地理，2013，(5).

[39] 郑新安. 吉利：越草越土越好[J]. 成功营销，2007，(1).

[40] 肖宏. 从传统到现代 [D] . 南京：南京林业大学，2007.

[41] 罗礼平. 论传统视觉元素在现代平面设计中的运用[D]. 福州：福建师范大学，2009.

[42] 史地. 中国元素在平面设计中的融合与突破[D]. 长春：长春工业大学，2010.

[43] 张琦. 中国元素与广告创意表现关系研究 [D] . 杭州：浙江大学，2007.

[44] 苏海滨. 中国传统建筑元素在现代博物馆建筑设计中应该用初探[D]. 西安：西安建筑科技大学，2008.